Como Dibujar el Rostro de Personas

La Anatomía Humana

Proyecto de Arte

Roland Borges Soto M Ed.

Estimado entusiasta del arte:

Bienvenido a una nueva experiencia en la Colección Borges Soto. Todos nuestros libros de arte están cuidadosamente diseñados para ofrecer largas horas de sano entretenimiento y satisfacer la experiencia del aprendizaje.

Colección Borges Soto sabe que los artistas están en incesante desarrollo e interesados por aprender y mejorar sus habilidades y talentos. Cada publicación expandirá tus horizontes en el dibujo y la pintura y fortalecerá tus destrezas como artista.

Nuestro propósito principal con esta colección es proveer libros instruccionales para que puedas por ti mismo crecer artísticamente si es que no tienes la oportunidad de tomar clases de arte privadas o visitar algún taller de arte en tu comunidad.

Mis mejores deseos y éxito,

Roland Borges Soto E Md.
Artista y Profesor

Está prohibido reproducir el contenido de este libro en parte o en su totalidad para uso comercial sin el debido consentimiento por escrito del autor o la casa editora.

Todos los Derechos Reservados.

ISBN- 13: 978-1545572566

ISBN- 10: 1545572569

Publicación Centro de Arte © 1982-2017 Derechos Reservados

INTRODUCCIÓN

Este libro tiene como objetivo facilitar el estudio de la expresiones humana, especialmente como dibujar el rostro masculino y femenino. Te acerca a entender fácilmente la estructura ósea y muscular de la cabeza humana.

Colección Borges Soto ha seleccionado modelos sencillos y diagramas simples para explicar las bases del dibujo a lápiz de la cabeza humana. Si estudias con cuidado este libro te darás cuenta que sólo es necesario tu entusiasmo y un poco de práctica para lograr tus dibujos. Utilizamos un método simplificado que ha sido cuidadosamente puestos a prueba con el que podrás completar tus dibujos con magníficos resultados.

Cada libro está diseñado tanto para el aprendizaje formativo como para proporcionar horas de sano entretenimiento y diversión mientras desarrollas tus habilidades para dibujar la figura humana.

MATERIALES QUE PUEDE NECESITAR

Estos y otros materiales para dibujo puede conseguirlos en su suplidor de equipo de arte más cercano, donde de seguro le explicarán con mucho gusto cómo utilizarlos. No es necesario el uso de materiales especializados, puede sustituirlos por los que tenga en su casa. Puede usar un lápiz escolar número 2 que equivale a un lápiz de dibujo HB, papel suelto sin líneas o cartulina, cualquier goma de borrar, una regla, sacapuntas o cuchilla, papel de lija fina como afilador, servilleta como difuminador o un palillo de algodón y laca de pelo por el fijador de dibujo.

¿QUÉ VAS A APRENDER DE ESTE LIBRO?

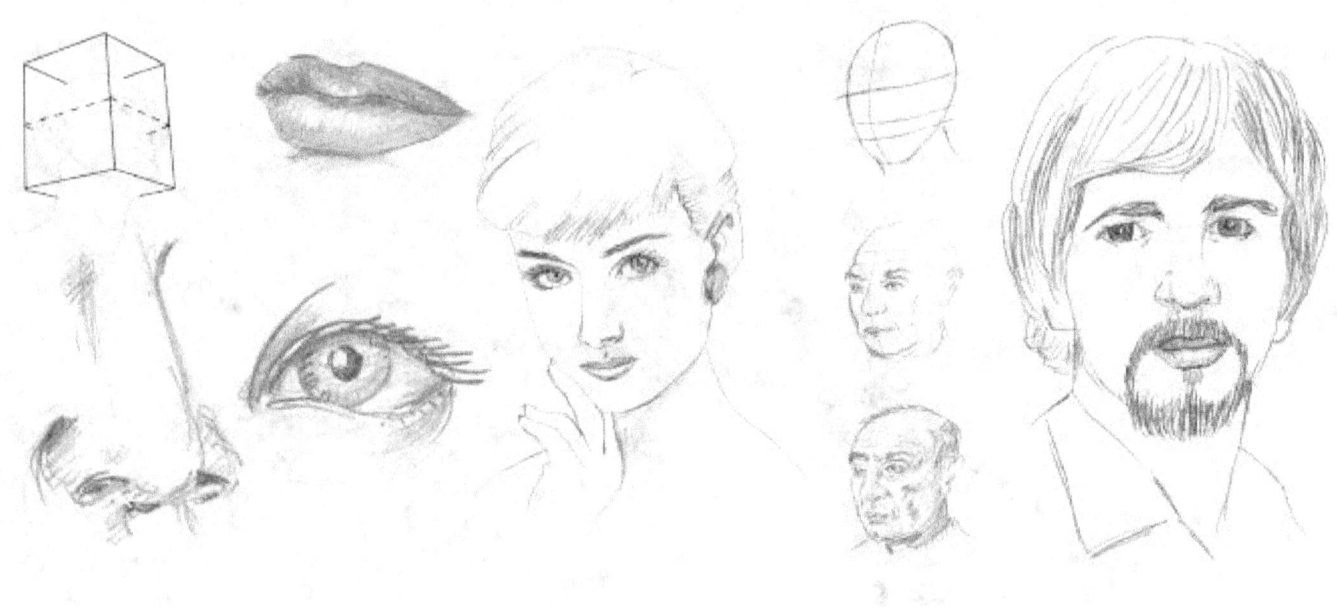

Aprenderás a dibujar personas, aprenderás gradualmente ciertos fundamentos y técnicas básicas de la anatomía de la cabeza humana para realizar tus propios dibujos.

Podrás dibujar rostros masculinos y femeninos paso a paso, siguiendo la estructura ósea, la conformación muscular, y la apariencia superficial con luces y sombras (*claroscuro*) entre otros ejercicios incluidos en este libro.

Identificarás las diferencias entre el rostro masculino y uno femenino y otras características anatómicas siguiendo los ejemplos y modelos que te presentamos en este libro.

INTRODUCCIÓN

Al dibujar un rostro es importante que las medidas guarden proporción, que las relaciones de tamaño se ajusten entre las partes del rostro y en ancho y alto de la cabeza. Así no se verá el dibujo desproporcionado, muy alto o muy ancho comparado con el modelo.

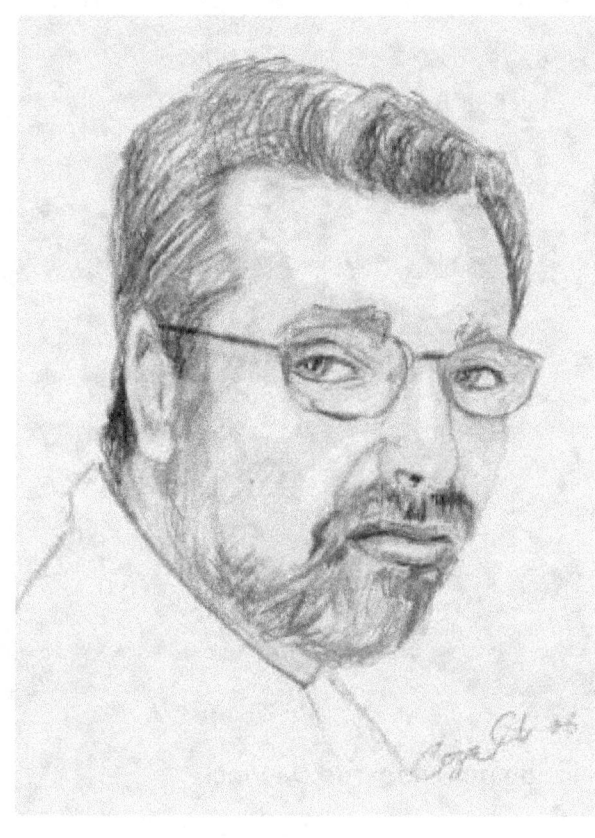

Practiquemos ahora dibujándonos nosotros mismos mirándonos en un espejo. Para dibujar una cabeza bien construida es importante tener en cuenta la proporción. Utiliza como unidad base un ojo y compara todas las distancias que sean necesarias para completar tu dibujo (*el rostro es aproximadamente cinco (5) ojos de ancho*). No importa como quede tu dibujo, si se parece o no, queremos establecer las proporciones, luego tendrás tiempo para corregir tu autorretrato.

Un estudio muy importante para el dibujo de la cabeza es hacer un análisis de las proporciones generales, y estudiar la anatomía ósea y muscular para entender el comportamiento de las facciones y expresiones del rostro, hecho que preocupó enormemente a los artistas del Renacimiento como Durero, Raphael. Leonardo y Miguel Ángel entre otros. Uno de los errores básicos en un amateur y en algunos profesionales del

dibujo es el que tienden a dibujar las partes antes que el todo.

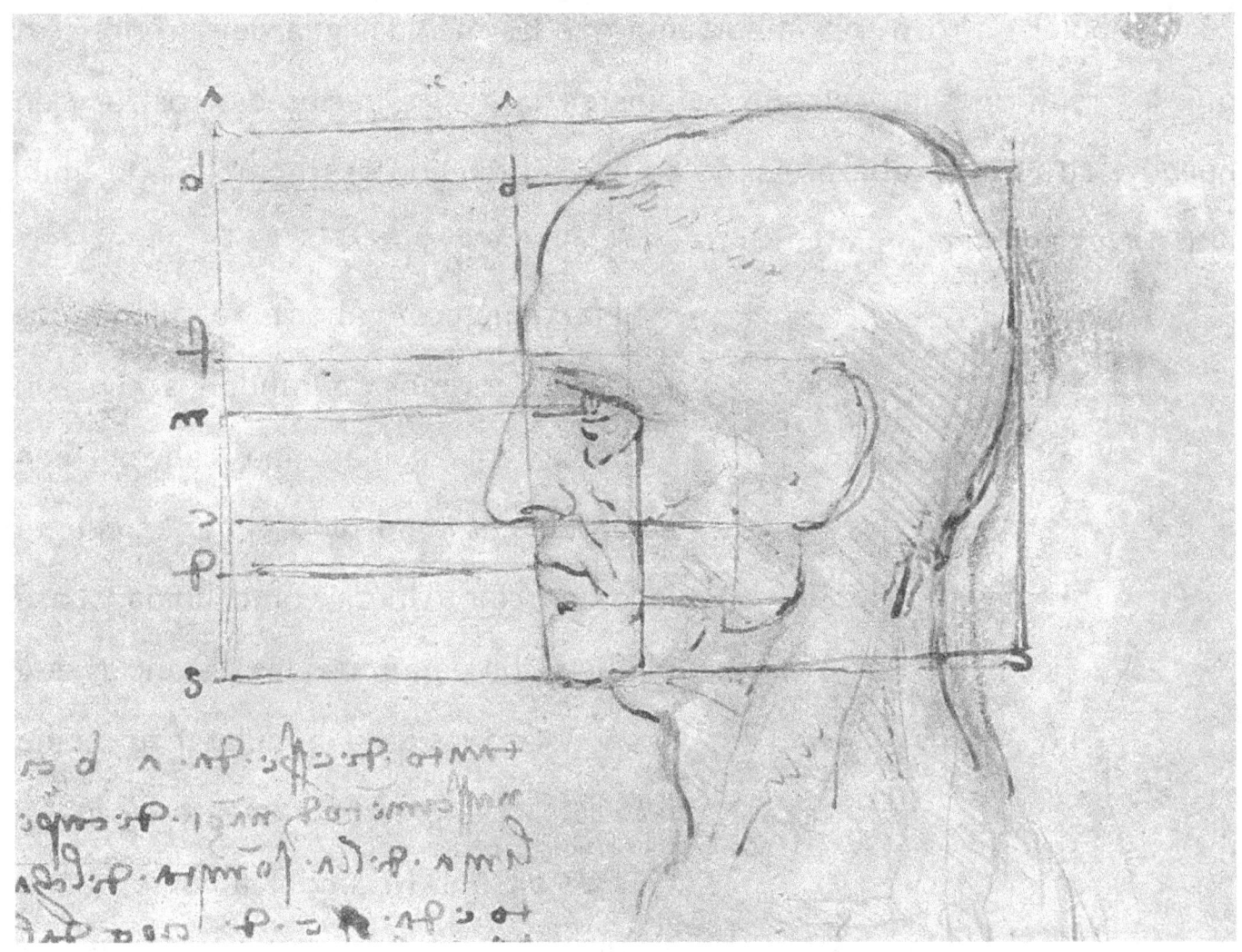

Estudio de las proporciones de la cabeza realizado por Leonardo Da Vinci.

A veces escuchamos esta sonada frase "ese es fulano, pero no se parece" y es que posiblemente retratamos muy bien las partes del rostro pero no ubicamos bien las distancias entre ellas. Puede ser de otra manera, tenemos muy bien todas las proporciones en el todo pero no hemos retratado muy bien las partes. Es muy importante al observar el modelo, sea un objeto o una persona el enfocar con atención ¿qué la distingue de otra? Finalmente, es tan imprescindible el conocimiento de la anatomía de la

cabeza como las proporciones para la representación perfecta de las diferentes partes del rostro, pues estos serán los elementos identificadores y significativos de cualquier expresión humana concreta.

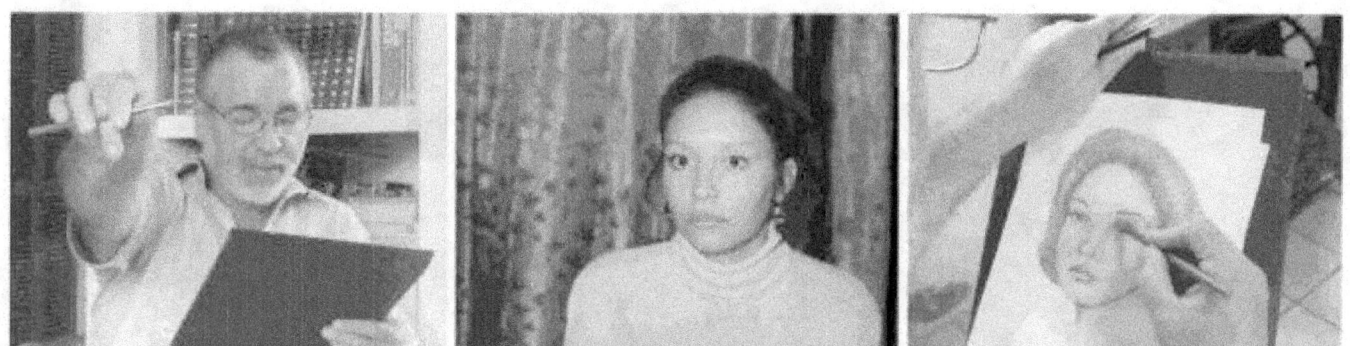

Borges Soto observando las proporciones en el rostro de su modelo.

Ahora hagamos apuntes para un boceto observando bien las proporciones entre las partes de los rostros siguiendo un esquema básico. Existen varios cánones de proporciones para el rostro, pero todos coinciden con algunas pequeñas diferencias de interpretación.

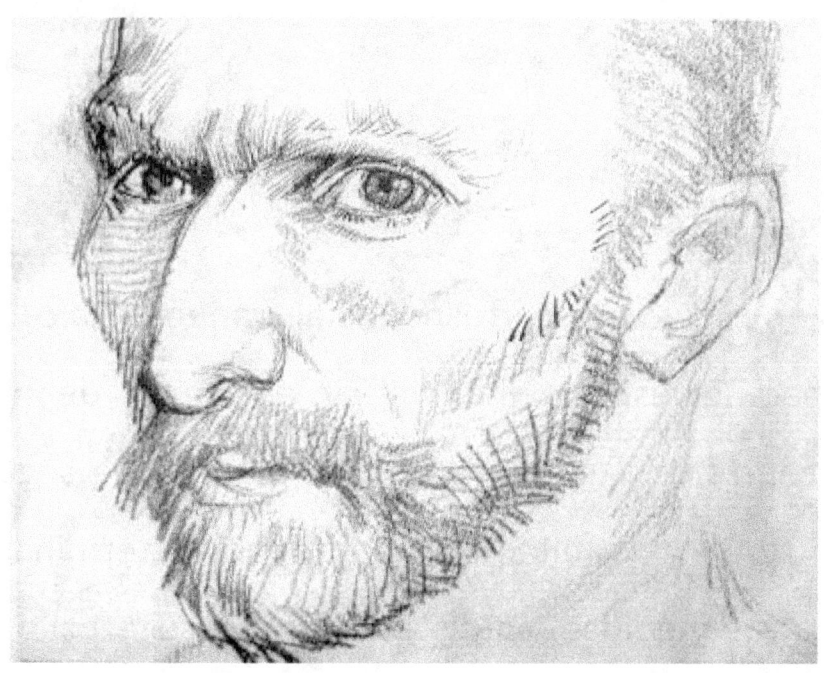

Estudio para un autorretrato por Vincent Van Gogh (CIRCA 1888)

ESQUEMA BÁSICO (*OVOIDAL*)

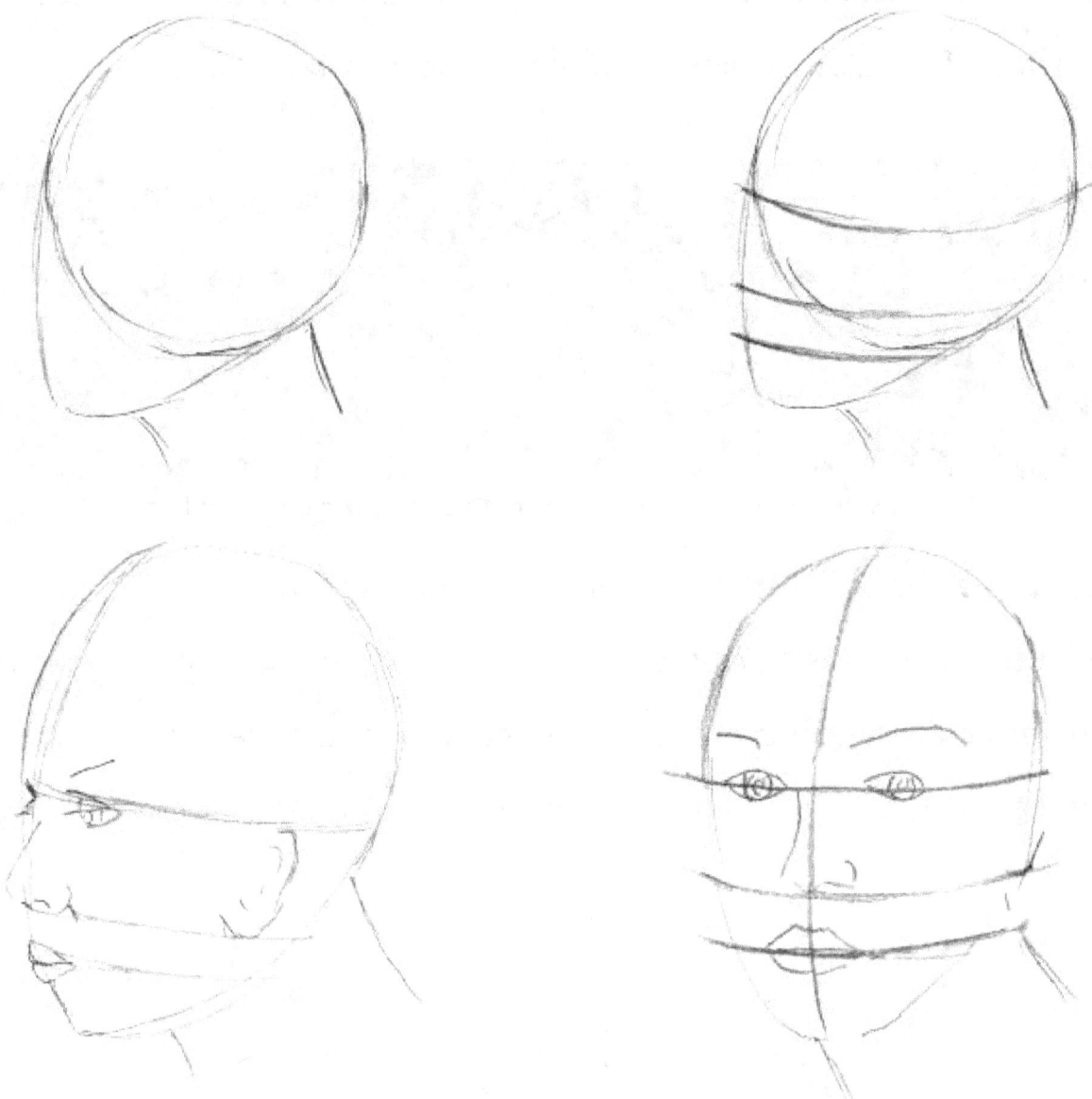

Dibujemos un círculo que corresponda al cráneo de la cabeza humana y lo alargaremos para el espacio mandibular en forma de huevo de gallina. Dividamos al centro con una línea vertical semi-curva según la dirección a donde mire la cara y a la mitad horizontal para determinar la altura de los ojos. Estas y otras medidas las discutiremos paso a paso en las próximas páginas.

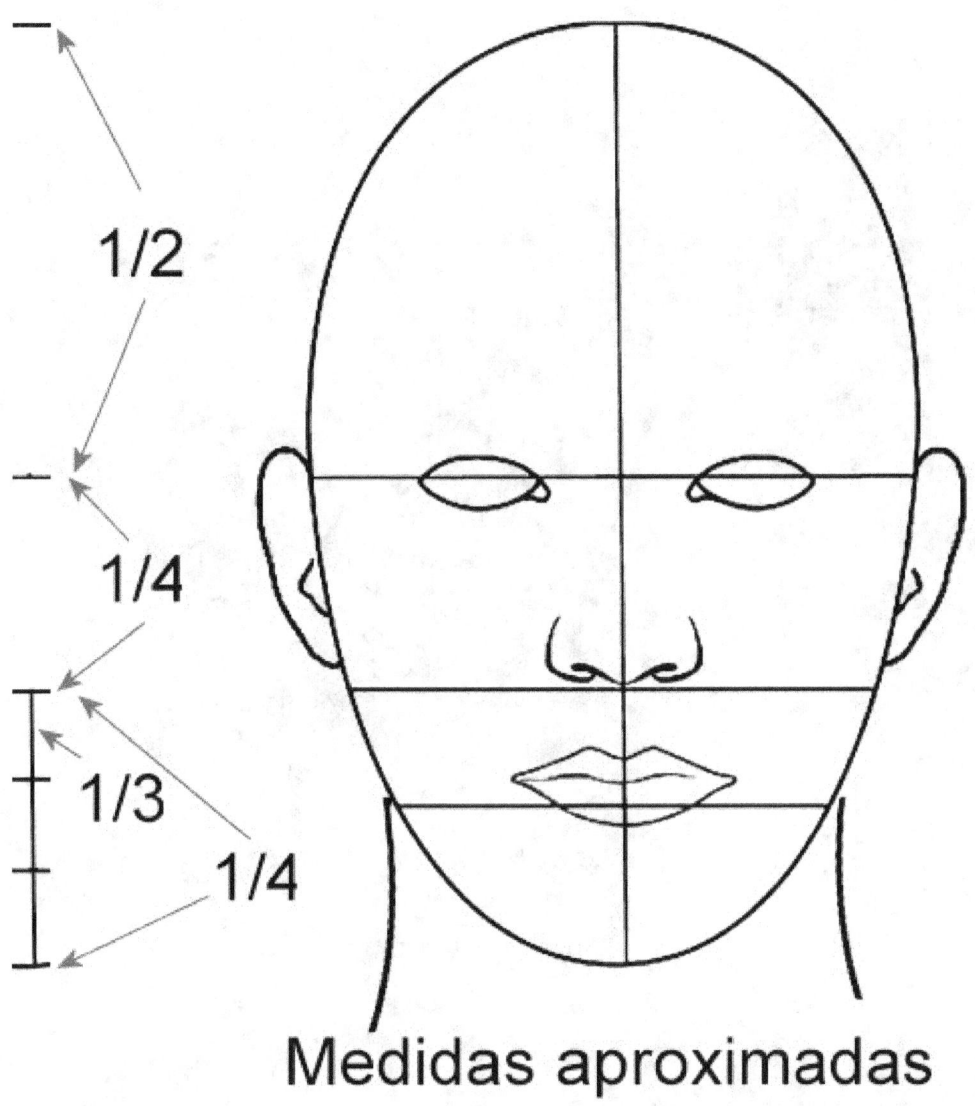

Medidas aproximadas

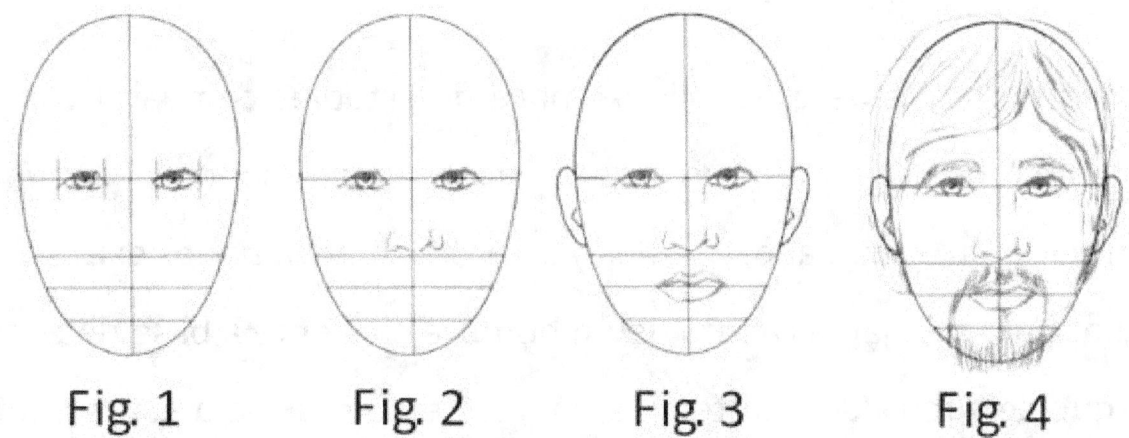

Fig. 1 Fig. 2 Fig. 3 Fig. 4

CANON DE PROPORCIONES PARA LA CABEZA HUMANA

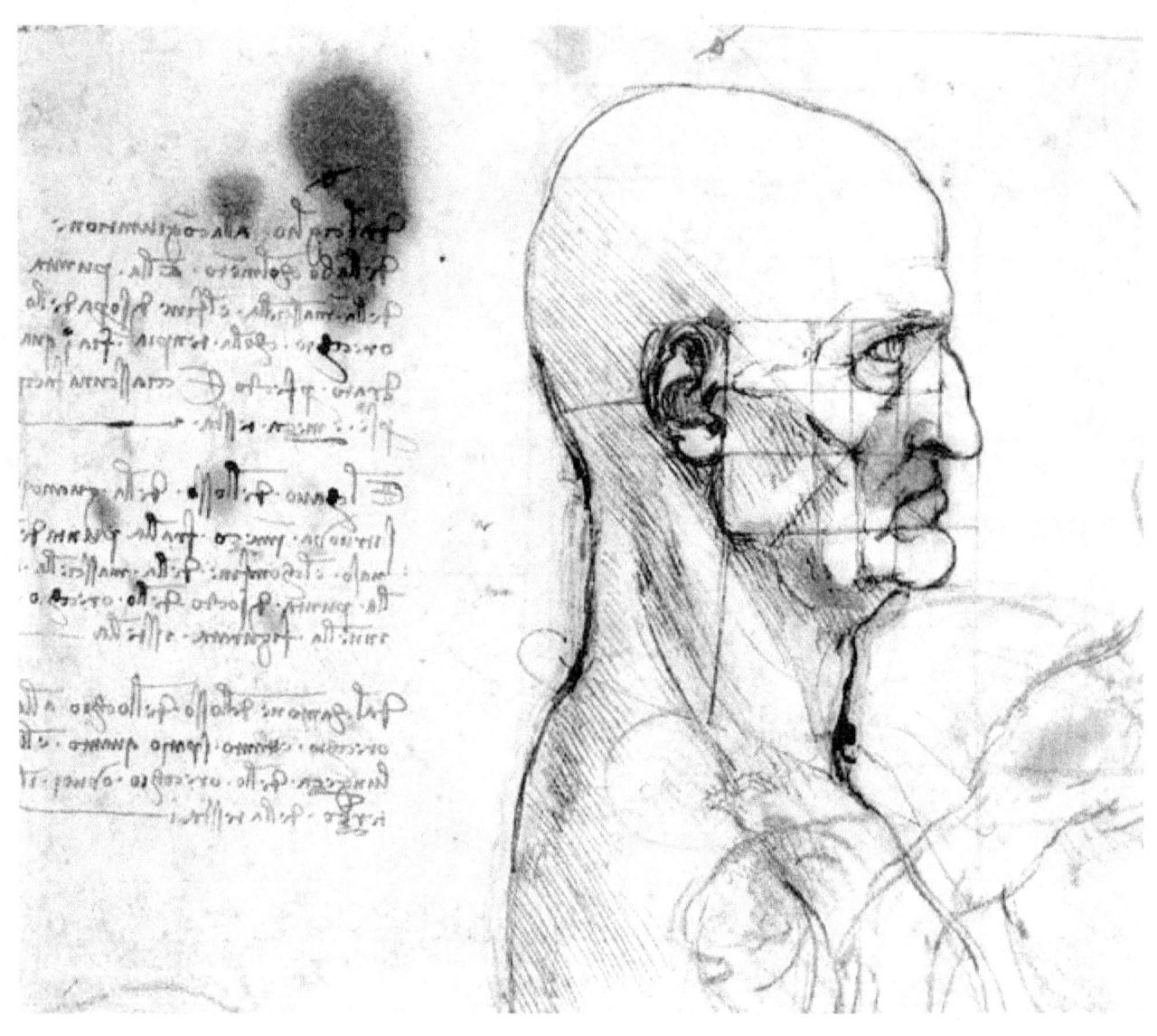

Estudios realizados por Leonardo da Vinci sobre las proporciones de la cabeza humana.

El canon o reglas de proporciones nace de estudios comparativos y cada artista utiliza los esquemas que más se ajusten a su modo de ver (*ideal de belleza*) el rostro humano. Como ya te he mencionado existen varios esquemas para dibujar la cabeza de un hombre corriente a base de círculos, y óvalos que se subdividen en tercios, medios etcétera. Bajo estos puntos de vista y esquemas de proporciones, modificamos para conseguir un canon de

proporciones más representativo de la belleza artística del rostro. En este libro te muestro un sistema ovoide dividido en 1/2, 1/4 y 1/3 que por mi experiencia llena todos las exigencias para empezar a dibujar una cabeza humana correctamente.

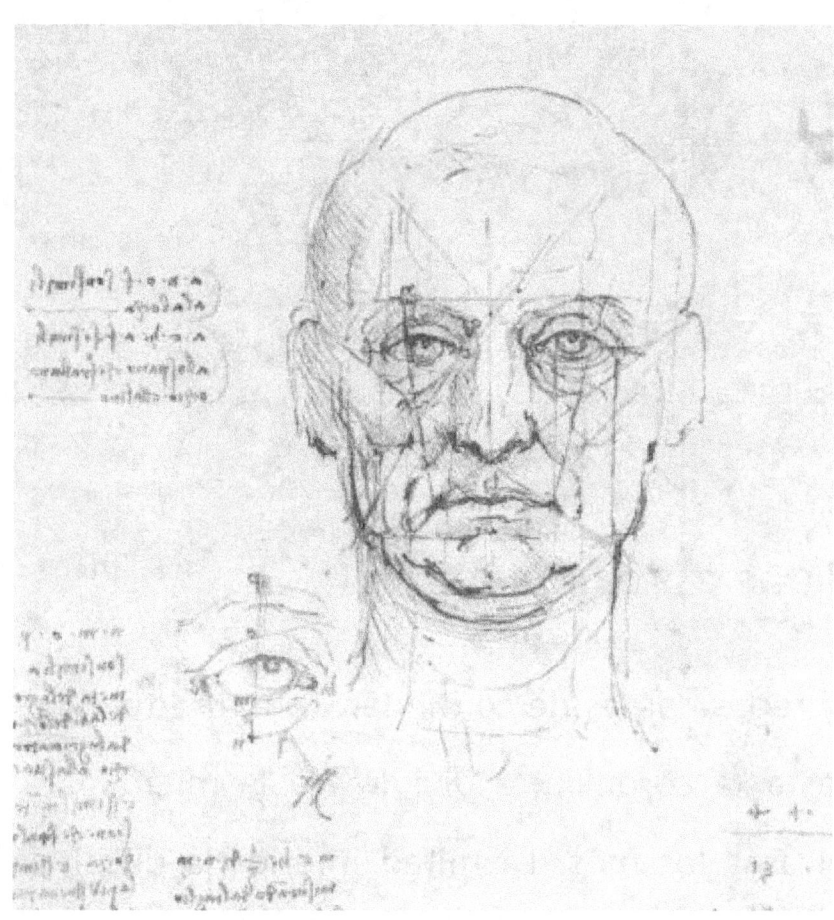

Debemos recordar que cada modelo (*persona*) se diferencia precisamente por las variantes que no coinciden con un patrón uniforme en su rostro, eso es lo que le da su apariencia física y su personalidad. Este esquema (*canon*) no es una camisa de fuerza pero sí una gran ayuda para proporcionar y construir una cabeza correctamente. Pero, imaginemos que queremos un rostro bello y de proporciones ideales, que no pertenezca a las proporciones de ninguna persona conocida, y que al mismo tiempo sea un modelo representativo de las cabezas humanas de un hombre o de una mujer. Pues bien, necesitamos de un canon ideal para poder dibujarla. Este canon es aplicable a cualquier ser humano adulto sea masculino o femenino, de edad bien sea joven o mayor, dejando sólo fuera la cabeza de un niño que corresponden a otro patrón de proporciones.

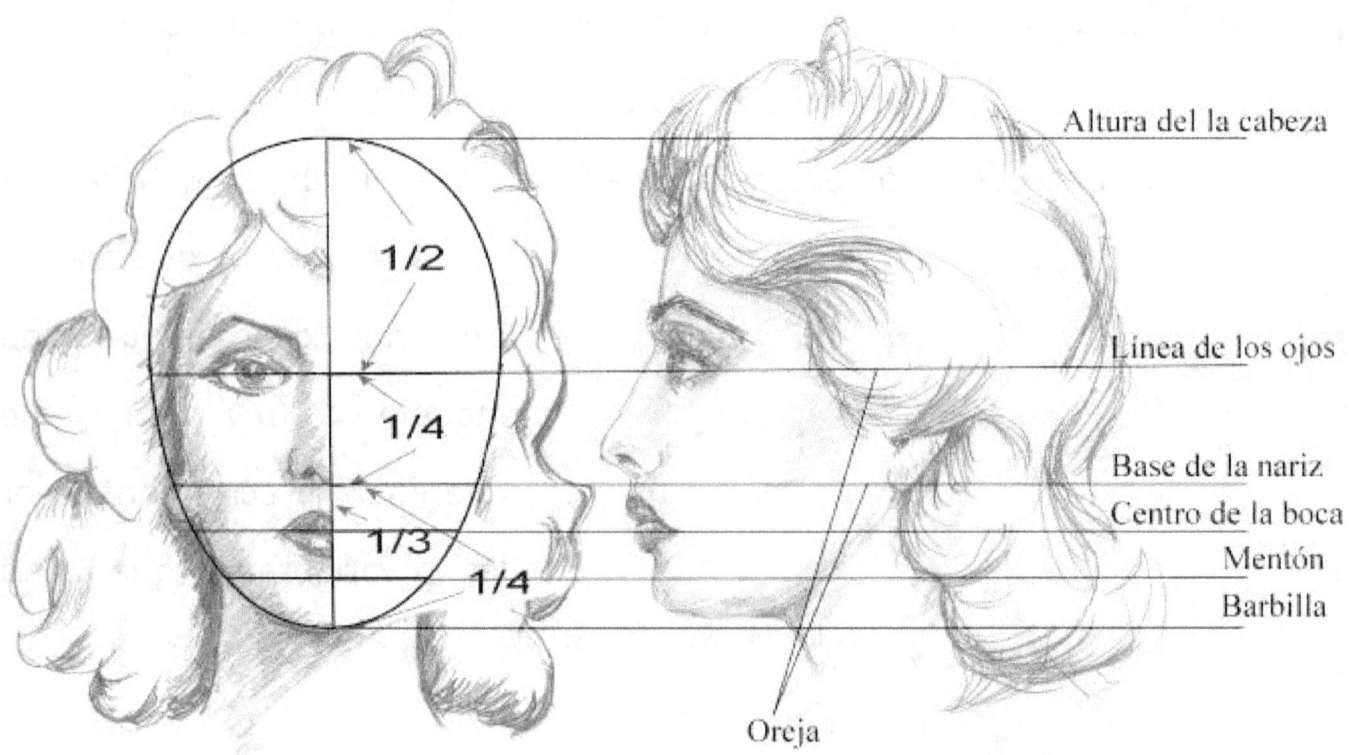

Medidas aproximadas

Observa el dibujo anterior y repasa antes de continuar. La altura total de la cabeza desde la barbilla hasta la coronilla la dividirás a la mitad para obtener la posición donde ubicarás los ojos. La mitad inferior la dividirás nuevamente a la mitad y en esta línea quedará la base de la nariz. En el espacio inferior restante que es una cuarta parte de la medida total del rostro, la dividirás en tres partes iguales correspondiendo la línea del primer tercio al centro de la boca y el próximo al mentón y sucesivamente la barbilla. Este será el punto de partida para poder reconocer las diferencias proporcionales al trabajar un retrato. ¿Cuán juntos tiene nuestro modelo los ojos? ¿La nariz, es más corta o más larga de lo normal (*canon de proporciones ideal*) o es mucho más ancha? Estas son las preguntas que te harás

mientras dibujas y que tú mismo contestarás si dominas el canon ideal para una cabeza humana, de lo contrario tu dibujo será una aproximación de tu observación y no tendrás la distancia síquica para poder hacer las correcciones necesarias hasta que alguien vea tu dibujo y lo critique.

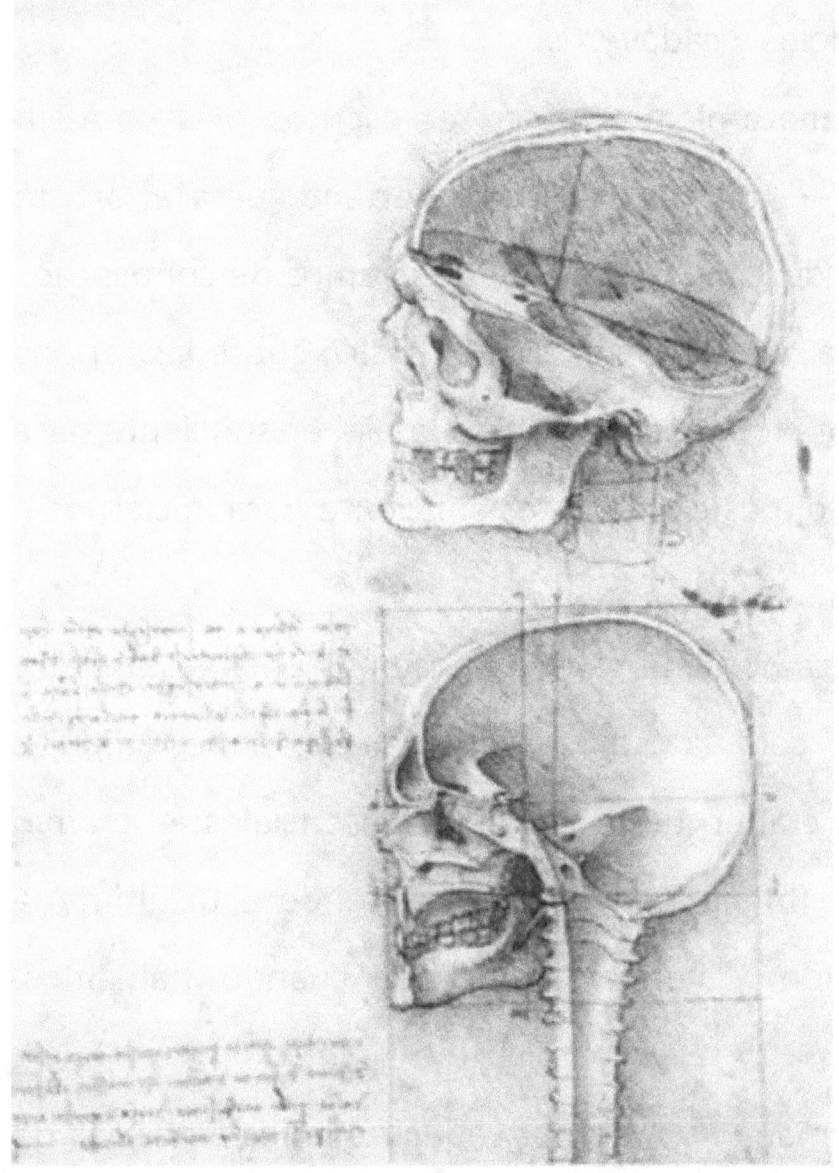

Veamos que hay debajo de un rostro humano y por qué se diferencian unos de otros. Hagamos un breve estudio al esqueleto como hicieran en un pasado, artistas como Leonado da Vinci, Alberto Durero y otros tantos artistas de la historia universal.

Los primeros estudios anatómicos del cuerpo humano fueron realizados hacia el año 300 a. de C. por Erisístrato y Serófilo, pertenecientes a la escuela médica de Alejandría. Platón, en su tratado de la naturaleza del universo, dice: "...cuando Dios plasmó al hombre, le puso la cabeza en la cima, para que sirviera de guardia a todo el edificio corporal". "Armó siete agujeros, dos orejas, dos ojos, dos agujeros de la nariz y la boca".

Los estudios realizados para establecer un canon de proporciones ideal entre las medidas del cuerpo humano, tienen orígenes remotos. Durante el renacimiento artistas como Durero, Miguel Ángel y Leonardo Da Vinci estuvieron sumamente interesados en la anatomía y proporciones del cuerpo realizando estudios sobre modelos y cadáveres.

Muchos libros de dibujo anatómico parecen ser escritos más para un médico que para un dibujante. Aunque es muy importante para el artista conocer algo de anatomía, no debemos llegar a los extremos de conocer los nombres de cada hueso y cada músculo. Un estudio básico sobre las formas en el rostro, tomando en cuenta lo que sucede bajo la piel es suficiente para tener una idea de por qué un ojo es como es, es suficiente para iniciarnos a dibujarlo.

Lo lógico al dibujar la cabeza humana es que pensemos en su esqueleto. Estudia el cráneo humano con la sola intención de poder dibujar correctamente una cabeza. El cráneo tiene dos partes esenciales: el cráneo como tal y el maxilar inferior (*mandíbula y mentón*) siendo ésta última la única que se mueve abriendo y cerrando la boca cuando hablamos, comemos, reímos, etcétera.

Vista de perfil la cabeza humana la podemos reducir a la forma básica de una esfera a la que le añadimos debajo el esquema de una mandíbula. Observemos una inclinación en el ángulo facial de aproximadas de unos 80 grados en el hombre blanco, dependiendo el origen racial este ángulo puede acentuarse más. Viendo de frente, la cabeza humana a la altura

correspondiente de las orejas, vemos que la esfera es ligeramente deforme o achatada y es de donde encaja la forma básica de la mandíbula.

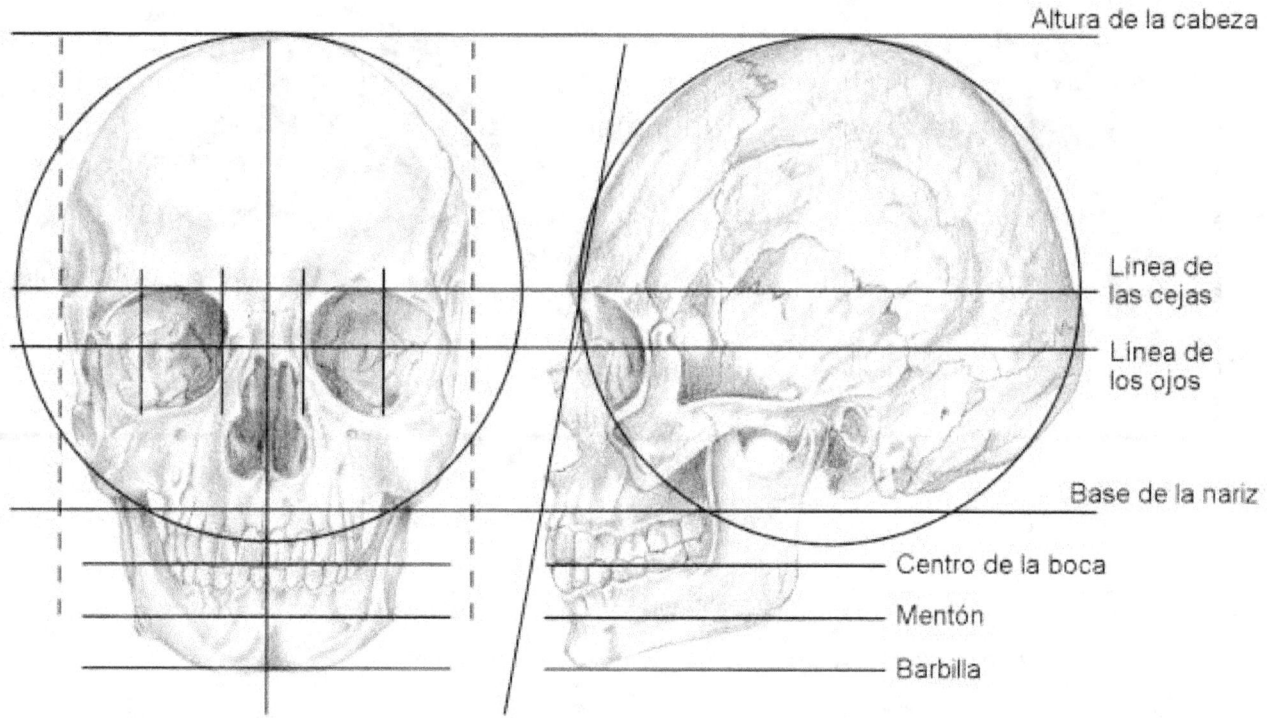

Bajo una línea horizontal aproximadamente a la mitad de esta esfera observamos los huecos oculares y al centro en línea vertical entre estos el lugar correspondiente a la nariz. Cada ojo es una quinta parte del ancho craneal y entre ojo y ojo tenemos un espacio aproximado al ancho de un ojo. De este estudio nos interesa recordar que el centro la boca corresponde a la base de la esfera que se conecta con la mandíbula, que las cejas quedan aproximadamente en la línea horizontal que divide la esfera y que bajo ésta se ubica los ojos. Observemos que este ensamblado corresponde tanto al rostro visto de perfil como visto de frente.

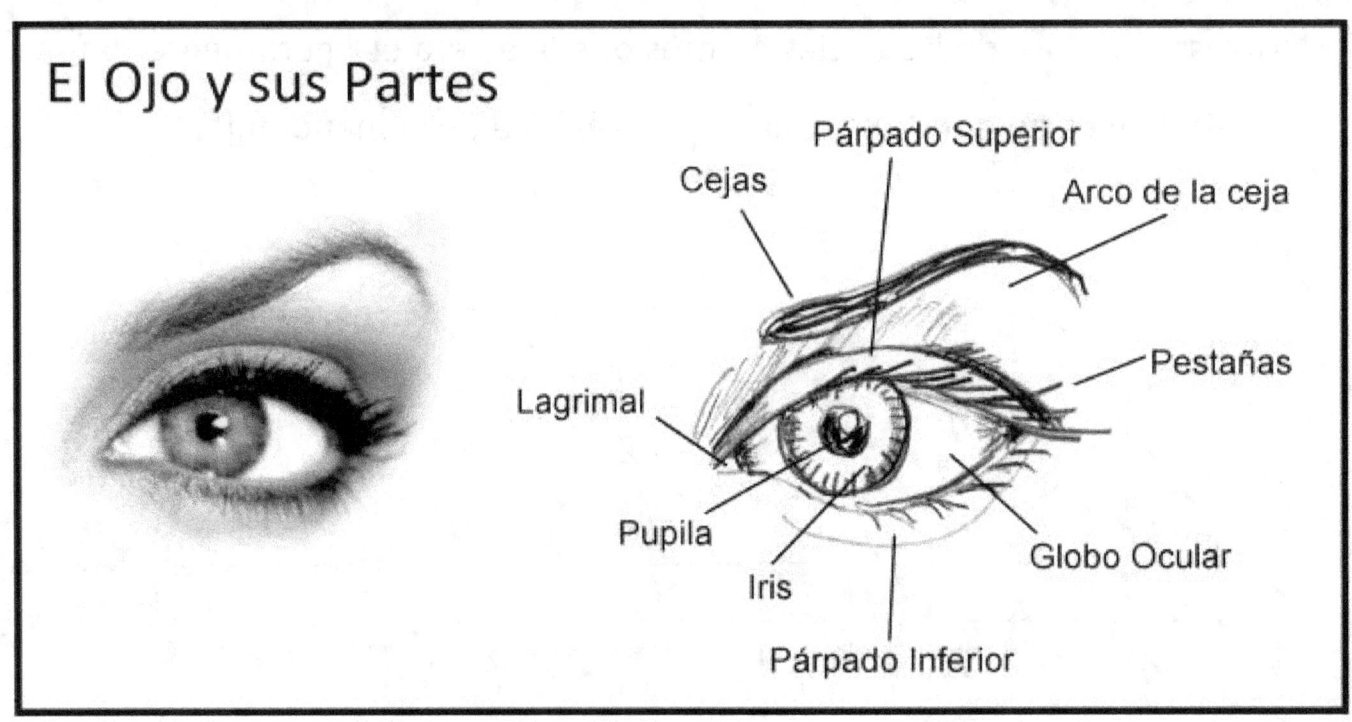

El Ojo y sus Partes

- Cejas
- Párpado Superior
- Arco de la ceja
- Pestañas
- Lagrimal
- Pupila
- Iris
- Globo Ocular
- Párpado Inferior

Paso # 1

Paso # 2

Paso # 3

Sigue los pasos en el orden que se ilustran. Comienza con el esquema lineal y ve añadiendo detalles y el claroscuro.

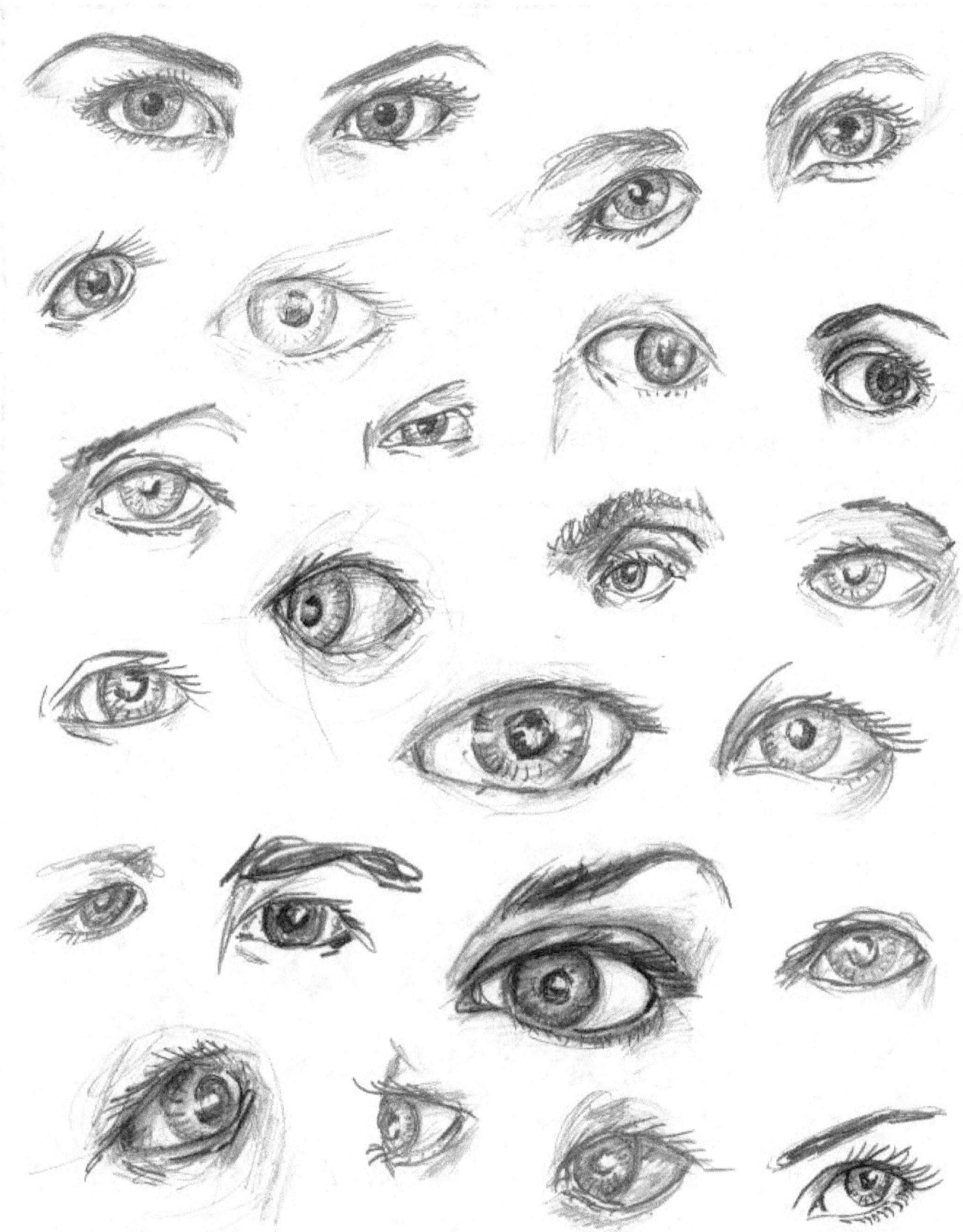

Copia y practica los ejemplos de esta página. Sigue el método paso a paso, primero un esquema lineal y luego ve añadiendo detalles y el claroscuro.

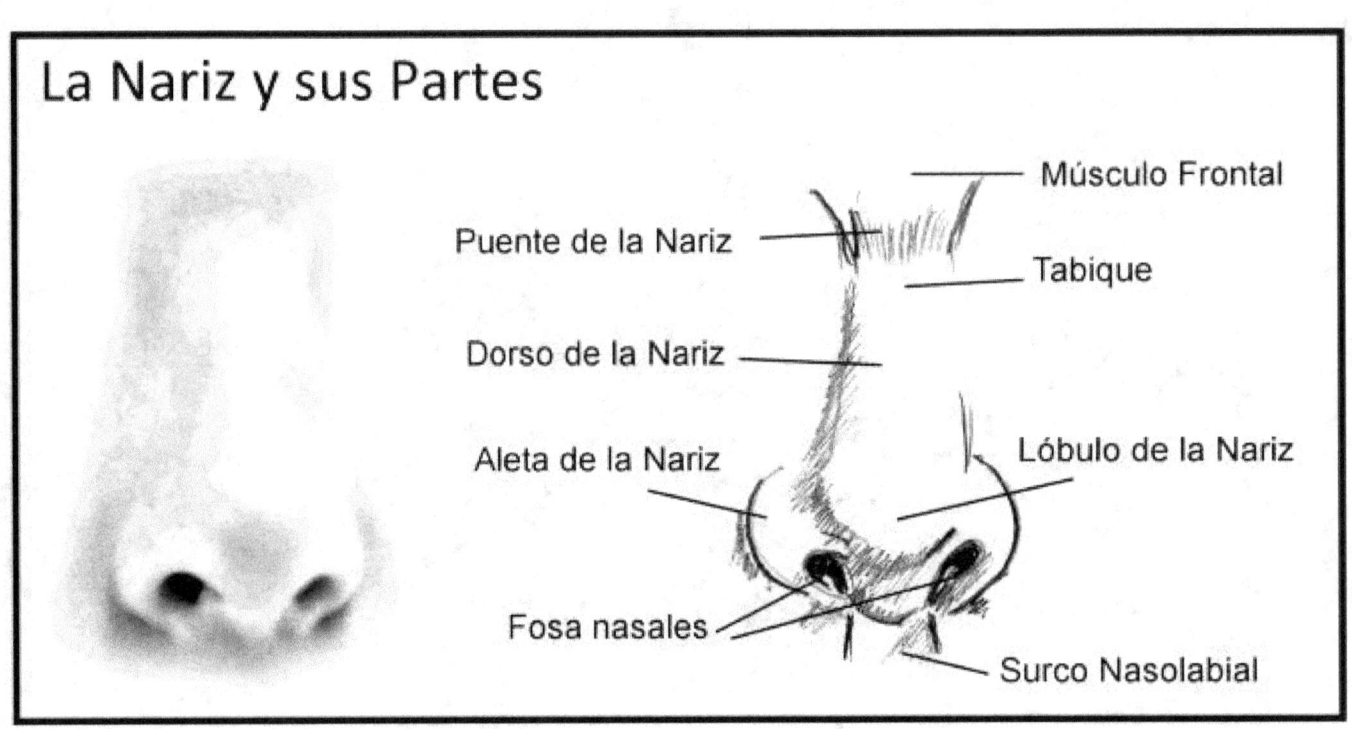

La Nariz y sus Partes

- Músculo Frontal
- Puente de la Nariz
- Tabique
- Dorso de la Nariz
- Aleta de la Nariz
- Lóbulo de la Nariz
- Fosa nasales
- Surco Nasolabial

Paso # 1

Paso # 2

Paso # 3

Sigue los pasos en el orden que se ilustran. Comienza con el esquema lineal y ve añadiendo detalles y el claroscuro.

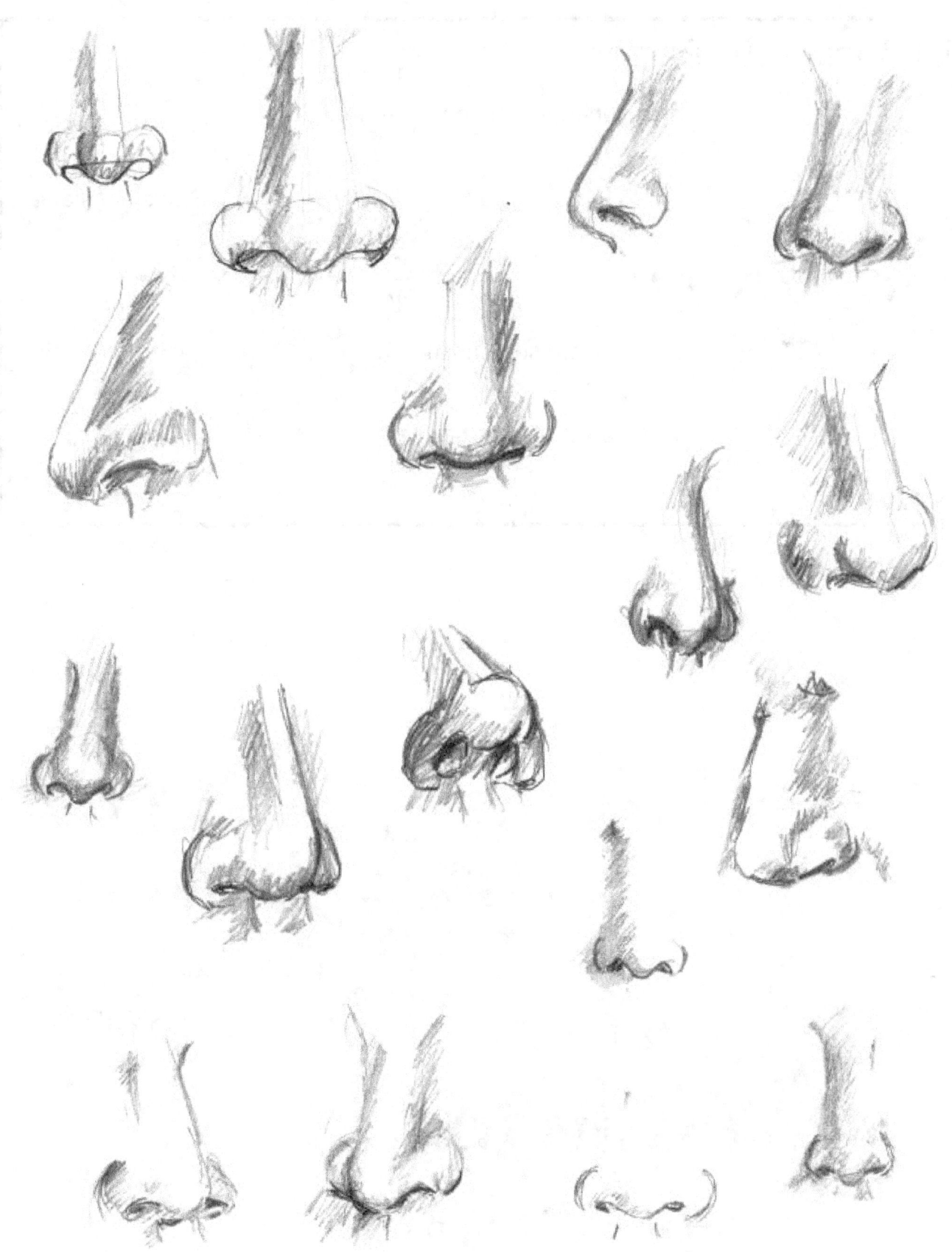

Copia y practica los ejemplos de esta página. Sigue el método paso a paso, primero un esquema lineal y luego ve añadiendo detalles y el claroscuro.

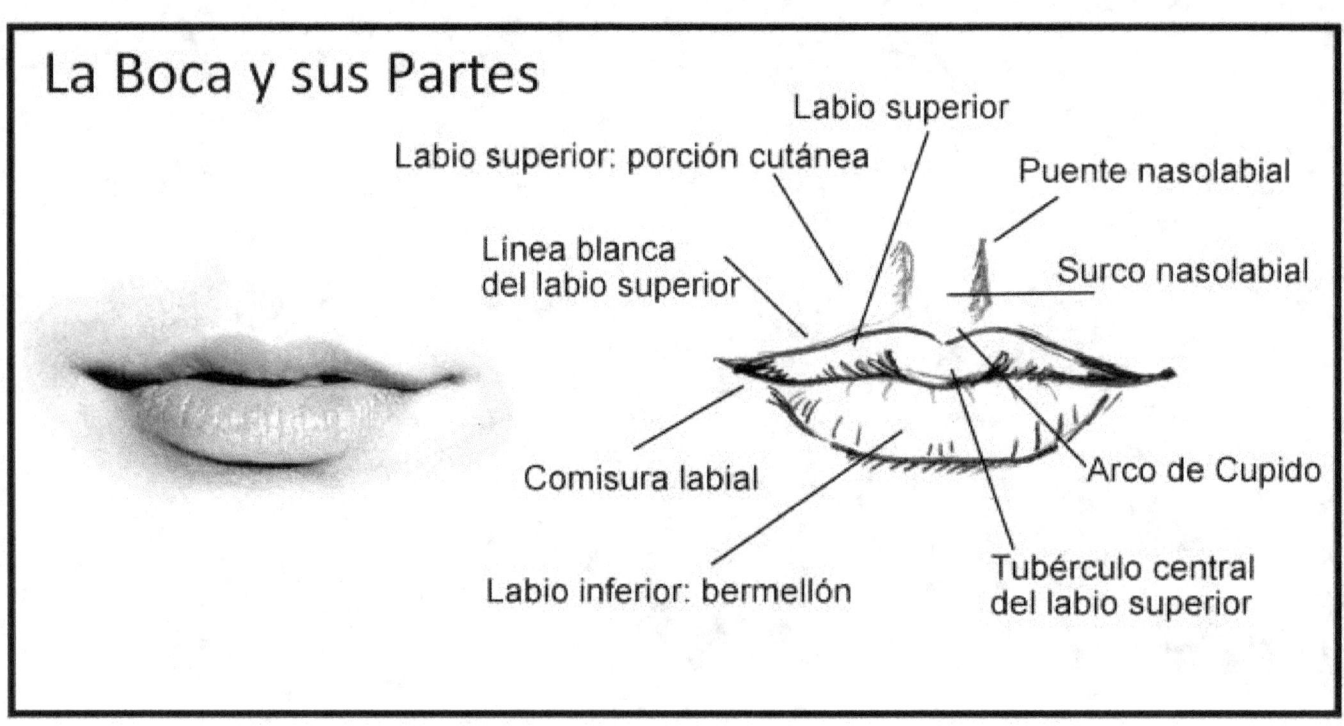

La Boca y sus Partes

- Labio superior
- Labio superior: porción cutánea
- Puente nasolabial
- Línea blanca del labio superior
- Surco nasolabial
- Comisura labial
- Arco de Cupido
- Labio inferior: bermellón
- Tubérculo central del labio superior

Paso # 1

Paso # 2

Paso # 3

Sigue los pasos en el orden que se ilustran. Comienza con el esquema lineal y ve añadiendo detalles y el claroscuro.

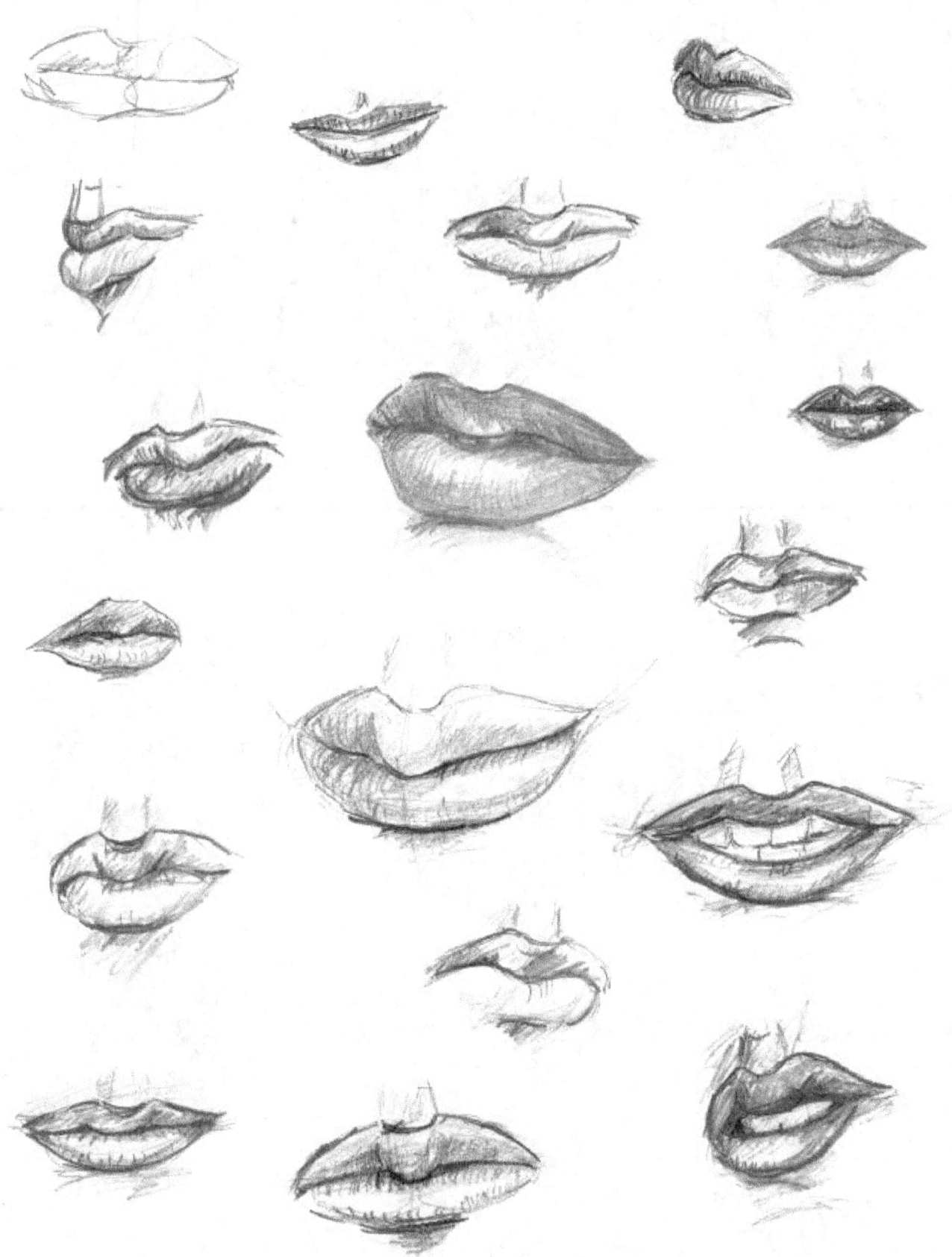

Copia y practica los ejemplos de esta página. Sigue el método paso a paso, primero un esquema lineal y luego ve añadiendo detalles y el claroscuro.

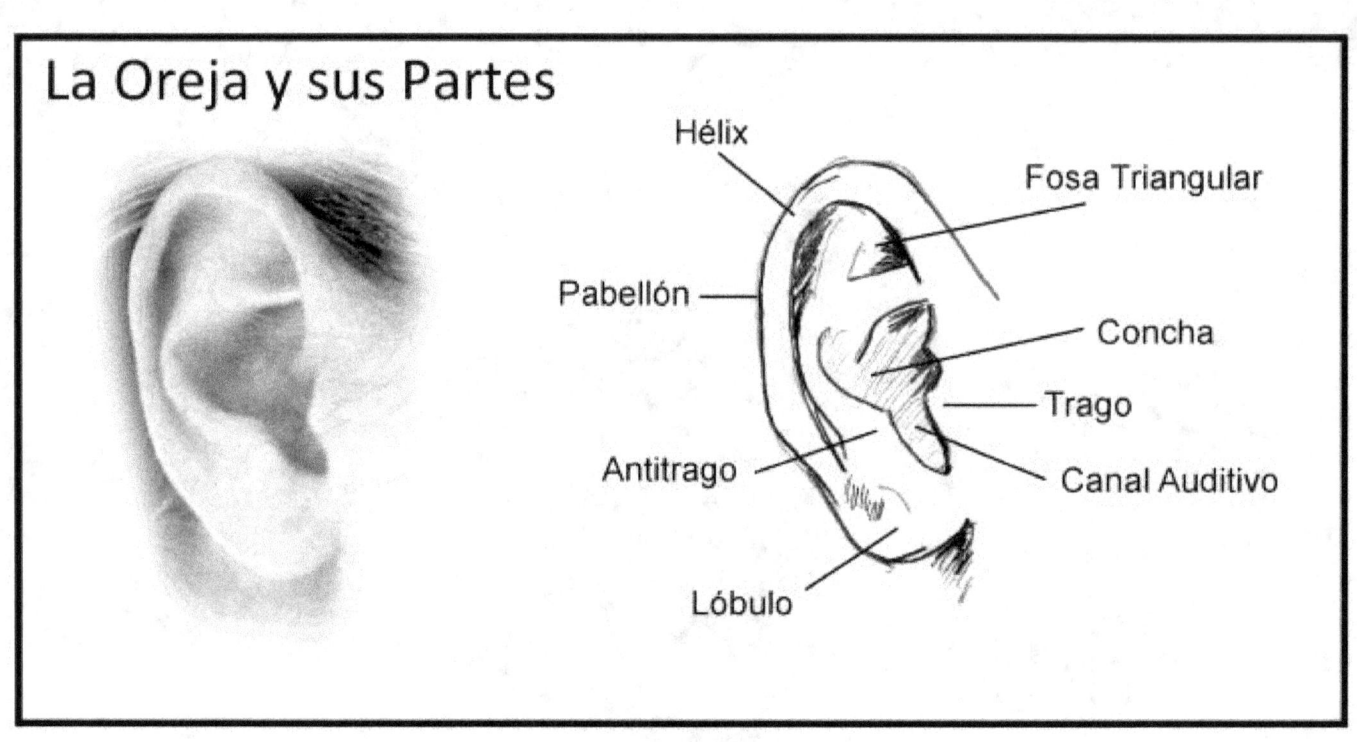

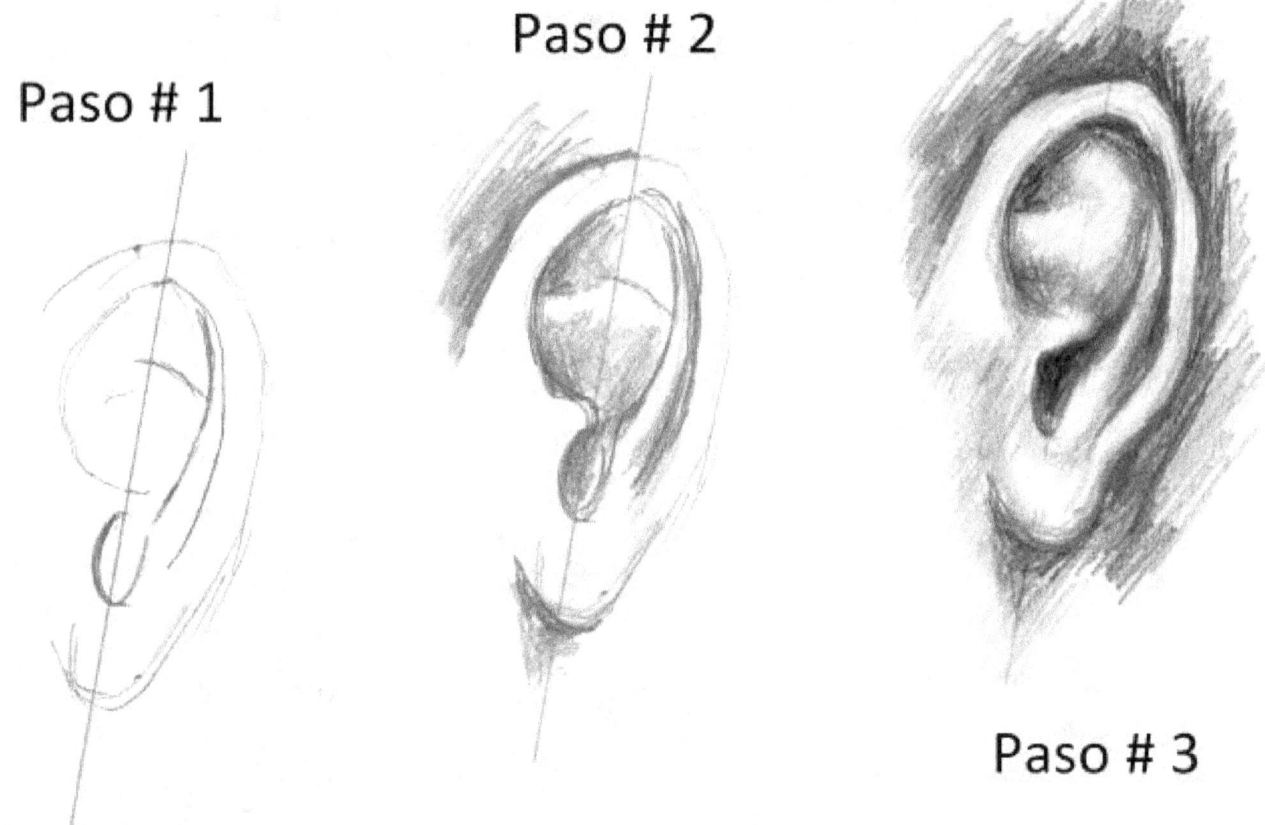

Sigue los pasos en el orden que se ilustran. Comienza con el esquema lineal y ve añadiendo detalles y el claroscuro.

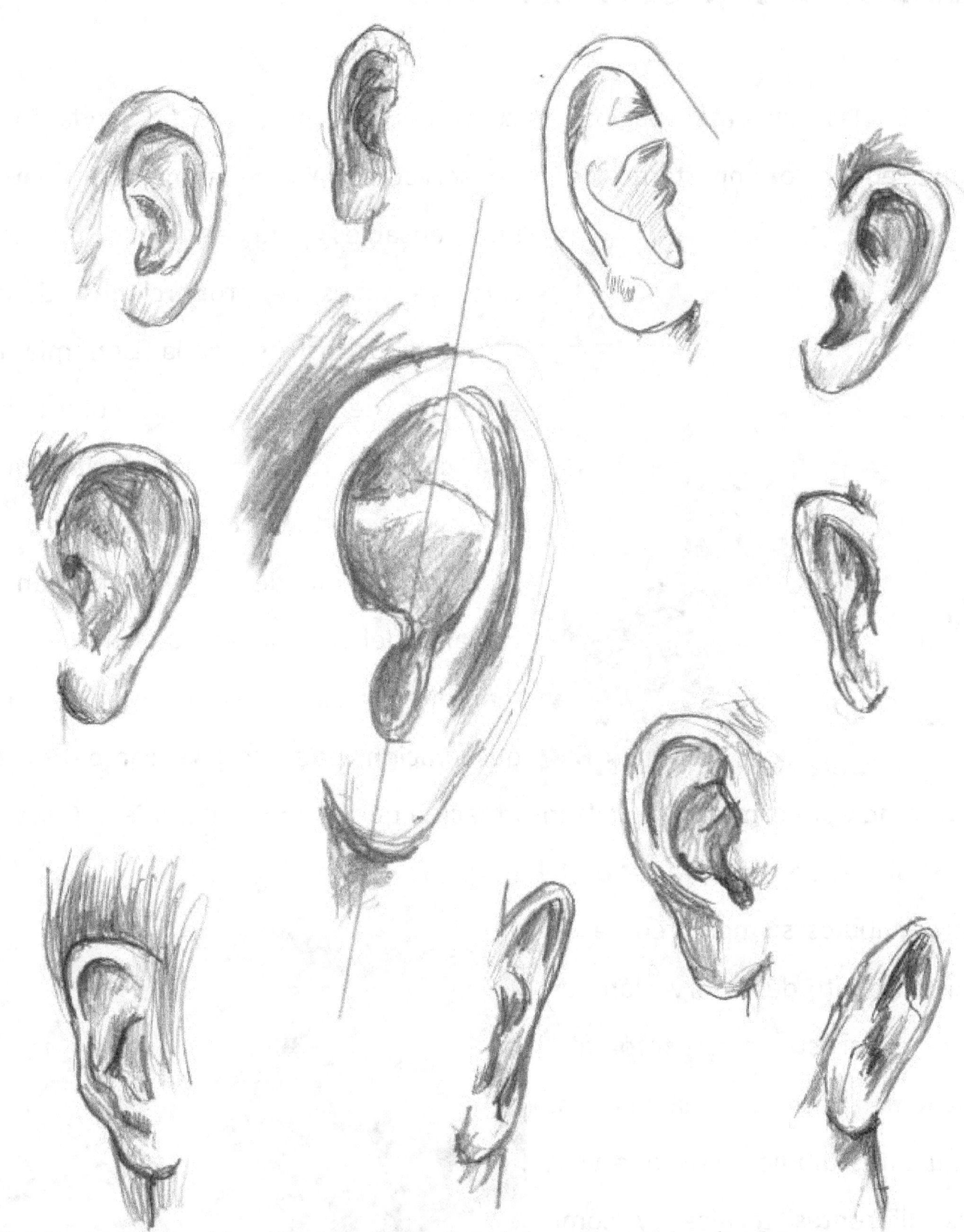

Copia y practica los ejemplos de esta página. Sigue el método paso a paso, primero un esquema lineal y luego ve añadiendo detalles y el claroscuro.

DIBUJEMOS JUNTOS PASO A PASO

En las siguientes páginas encontrarás ejemplos que te ayudarán a comprender lo importante de la observación. Ya he comentado datos indispensables para el dibujo de una cara, ya sabes de proporciones, de la forma de los rostros y de la fisonomía de cada una de las partes que componen una cabeza. Toda la información que necesitas a partir de este momento está en el modelo que desees dibujar. Cuando trabajes del natural es muy importante mantener el mismo punto de observación, pues un leve cambio en el punto de vista cambiará toda la información que recibes del modelo. Cuando se trabaja de fotografías o de otros dibujos siempre tendrás el mismo punto de observación que usó el artista o el fotógrafo. Sígueme paso a paso en los siguientes dibujos para que veas las diferentes técnicas y como fueron construidos.

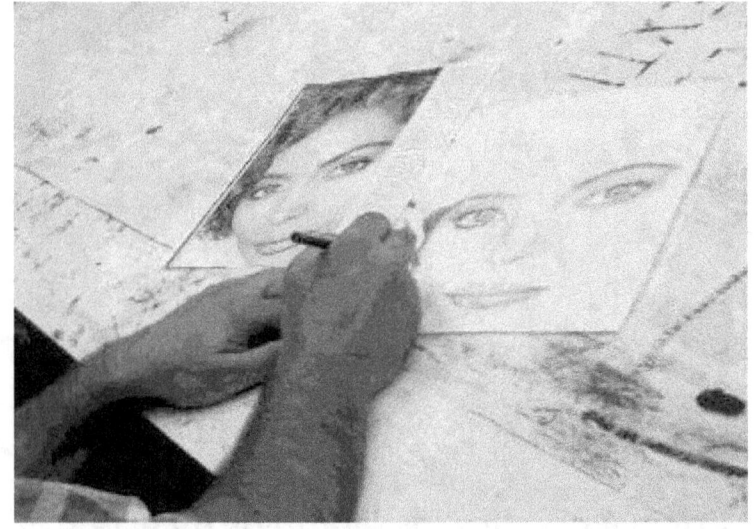

DUBUJO DE CONTORNO

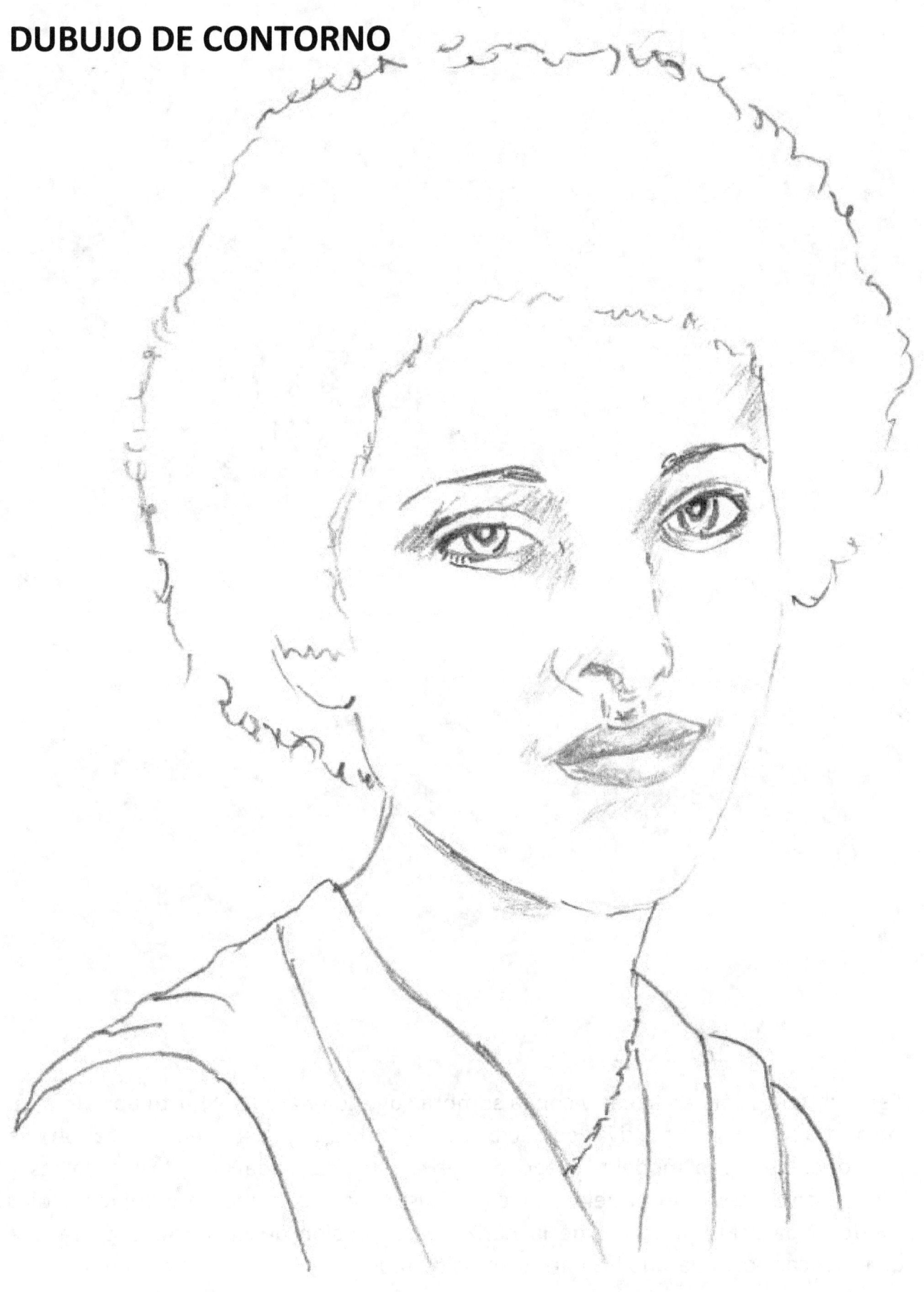

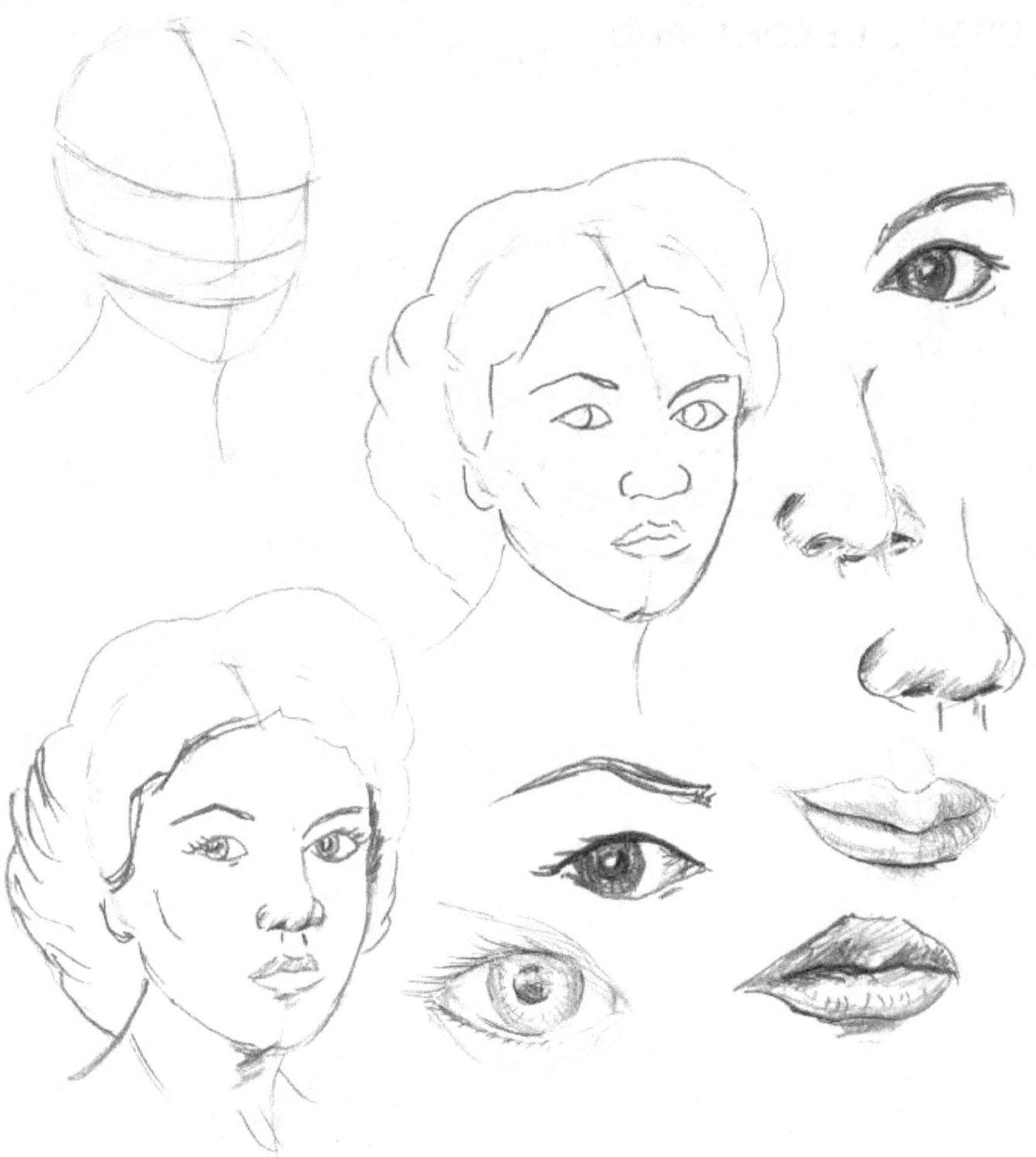

Este dibujo es sólo en líneas y con la sombra sugerida para facilitar tu aprendizaje. Primero dibujé la perspectiva correcta de la cabeza y establecí el canon de proporciones según la modelo. Luego dibujé en su sitio cada una de las partes y detalles adicionales como el pelo. Corregí la distancia y comencé a dibujar los ojos buscando el parecido, la forma de la nariz y la expresión de la boca. Es de mucha ayuda practicar por separado las partes antes de dibujarlas para asegurar el parecido.

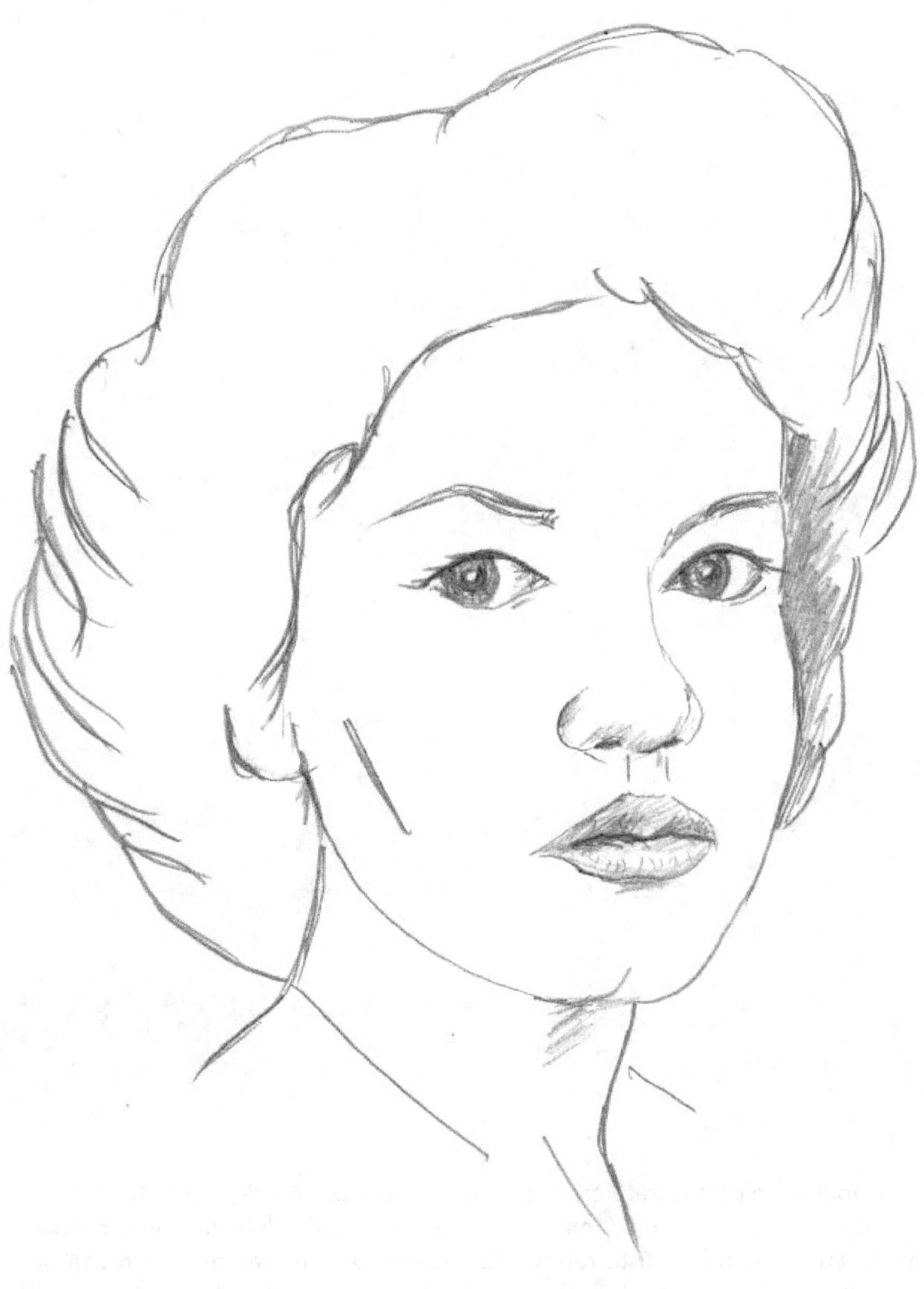

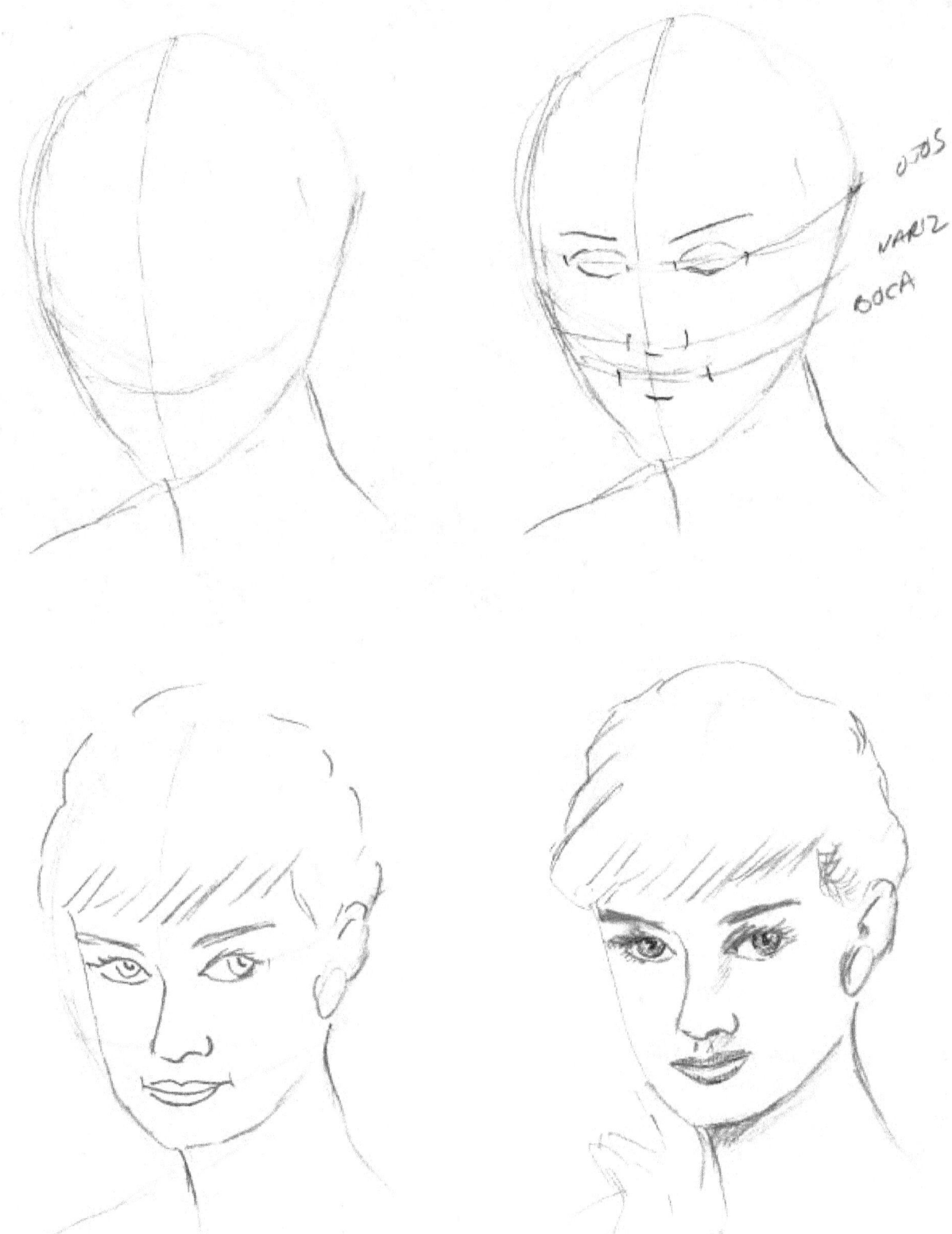

La modelo de este retrato es la actriz de Hollywood, Autrey Hepburn (1929 – 1993). Descendiente de una familia de la aristocracia de Holanda, se le conoce como la Eterna Princesa. Este retrato de líneas finas y firmes se realizó con un lápiz HB bien afilado para dar la sensación de una plumilla. El claroscuro está ligeramente sugerido para mantener el rostro fresco y limpio.

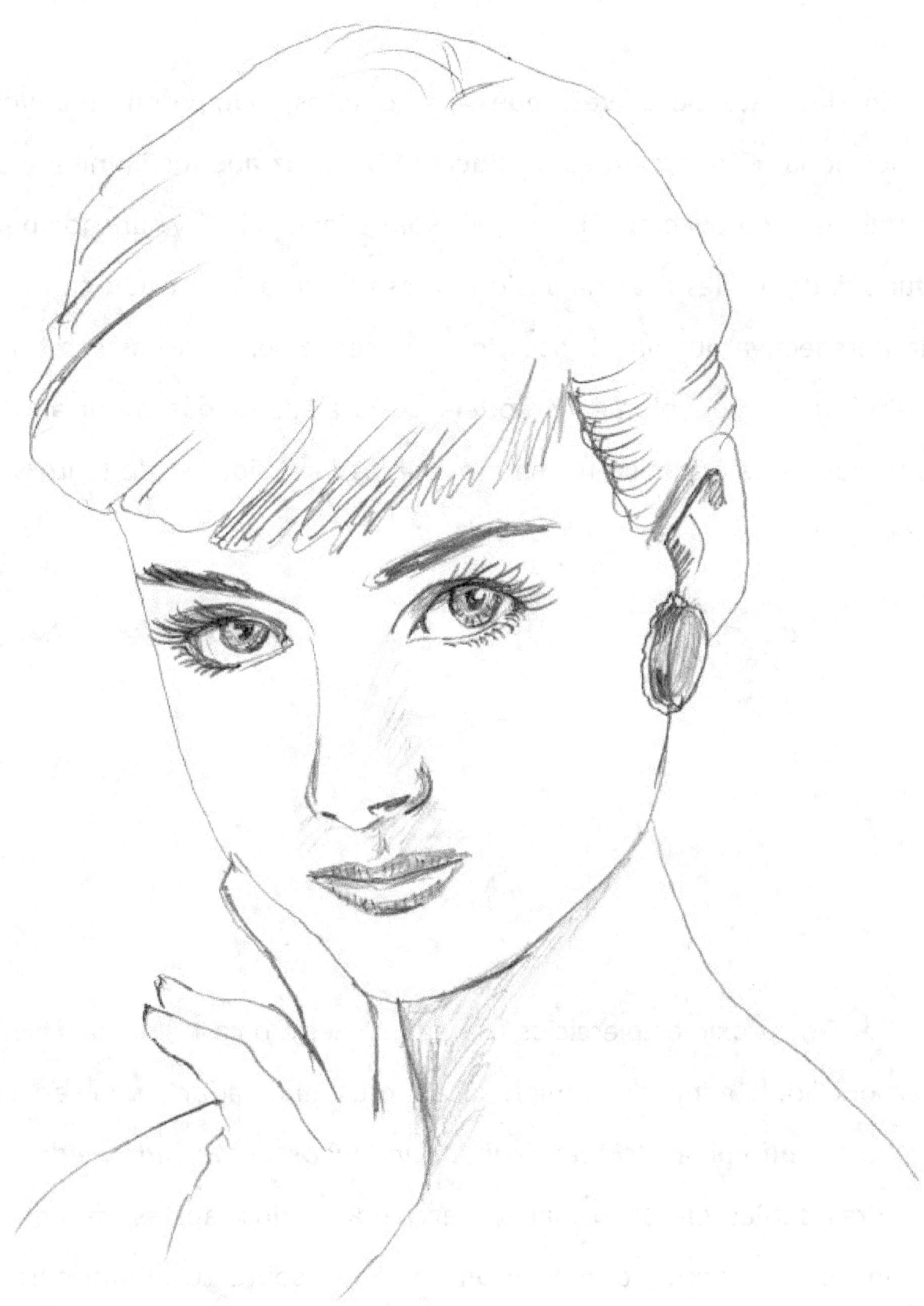

CLAROSCURO

En la naturaleza ves que los objetos adquieren un volumen tridimensional. Este efecto es producido por la luz que los ilumina y por las sombras que proyectan. El papel sólo tiene alto y ancho pero no profundidad. Puedes crear la ilusión de esa tercera dimensión con la ayuda de la perspectiva que ya conoces, pero necesitas entonar las sombras para conseguir un mayor volumen y modelado. Para ello lo más importante ahora es aprender a valorizar de forma gradual las intensidades de la luz y de las sombras que puedes crear con el lápiz.

Para los próximos ejercicios usa papel suelto o cartulina, lápiz HB, 2B o el carboncillo, la goma de limpiar, sacapuntas, el afilador y una servilleta de papel para difuminar (*si tiene un difuminador comercial puede usarlo*). Obtendrás sutiles efectos tonales mezclando varios lápices, rayando y re-trazando con el lápiz, frotando y difuminando sobre tu dibujo para fundir valores suavemente.

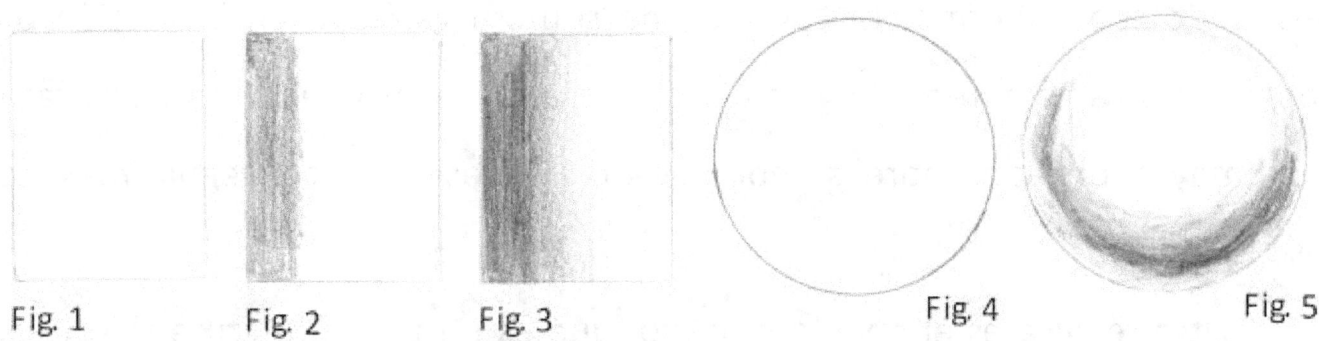

Fig. 1 Fig. 2 Fig. 3 Fig. 4 Fig. 5

La sensación de relieve se logra con el claroscuro o sea mediante el juego de luz y sombra. Todo volumen produce sombras. Observa las ilustraciones anteriores, la figura 1 y 2 representan dos rectángulos iguales. En la figura 2 he trazado ligeramente una leve sombra acentuada hacia el lado izquierdo. Fíjate como comienza a ganar volumen. El efecto es más notable en la figura 3 donde existe un blanco limpio y un negro solido con una suave transición de la luz a las medias tintas y a la sombra. En la figura 4 ves un círculo que por el efecto del claroscuro o la aplicación de sombras se transforma en una esfera en la figura 5. Cuando dibujes claroscuro, busca primero dónde está la luz más intensa y donde la sombra más oscura.

Recuerda, todo volumen se manifiesta por su sombra. La sombra tiene una forma que responde al volumen que representa, no es una mancha sin forma.

La forma más simple de sombreado es el rayado, hacer líneas seguidas o juntas usando la punta del lápiz o inclinándolo para pintar con el costado de la mina de éste.

Es importante hacer todas las líneas en una misma dirección para que el resultado sea uniforme. La cantidad de sombra varía según la presión del lápiz como ya ha aprendido y con la cercanía entre las líneas. Puede retrasar con mayor presión sobre sombras ya dibujadas para conseguir mayores oscuridades.

Otra técnica es el rayado cruzado, que es un tramado cruzando (*Cross Hatching*) los trazos de las líneas. Dibuja una serie de líneas diagonales y

luego inclina el papel y dibuja otra serie de líneas que las crucen. Se puede obtener una menor o mayor oscuridad según la presión y la separación que dejes entre las líneas. Puedes trazar con líneas cortas en cualquier dirección para concentrar y conseguir mayor oscuridad.

Hay una técnica que es de rollitos, que consiste en dibujar los trazos de forma circular o hacer una serie de círculos pequeños que se superponen entre sí para crear los valores tonales. No es necesario que los círculos sean

perfectos, solamente hazlos lo suficientemente pequeños y juntos. La oscuridad de la sombra depende de la concentración de los círculos que dibujes así como la presión que hagas con el lápiz. Esta técnica es muy útil para dibujar la piel y el pelo de algunas personas, ya que el acabado es irregular. Para el caso de la piel es preferible hacer los círculos suavemente.

Finalmente, estas tres técnicas que te he mencionado se pueden complementar con el suavizado o difuminado. Está consiste en utilizar un trozo de papel toalla, papel higiénico, alguna tela suave o un difuminador para mezclar el grafito del lápiz que trazamos en nuestro dibujo. El resultado es una mezcla uniforme, suave del trazado del lápiz. Nunca use sus dedos para suavizar la textura del rayado, pues éste deja grasa y mancha el dibujo.

Si tienes dificultad para distinguir claramente a simple vista las formas de las sombras, entorna tus ojos y verás como se dibujan claramente. Sobre tu dibujo puedes trazar una línea suave que indique la forma de la sombra y el tamaño de los espacios y luego procede a sombrear con las técnicas explicadas anteriormente.

Una más simple para crear los medios tonos es emplear el esfumino o difuminador. Primero oscurece con tu lápiz el área correspondiente a la sombra más fuerte. Luego desde esa sombra debes desplazar el difumino hacia el lado que desees aclarar reduciendo la presión sobre el difumino gradualmente. Con el lápiz es posible conseguir prácticamente todas las gradaciones de grises para reproducir las diversas tonalidades y medios tonos en las sombras.

Valores Tonales (Claroscuro)

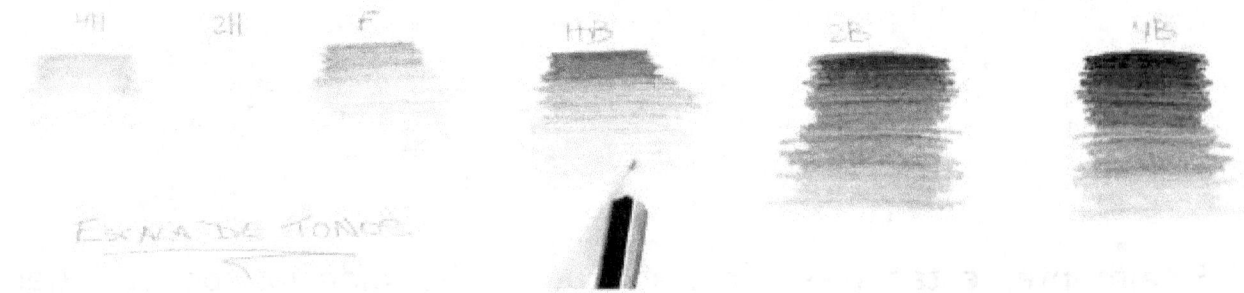

Escala de valores según la dureza de la mina del lapíz (F) punta dura (B) punta blanda

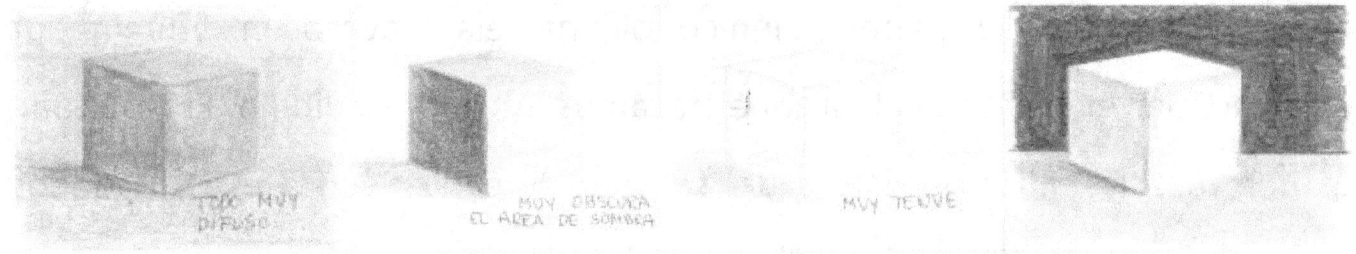

Para un buen volúmen es necesario consguir al menos 5 valores tonales no muy cercanos en la escala, de esta forma logramos mayor contraste.

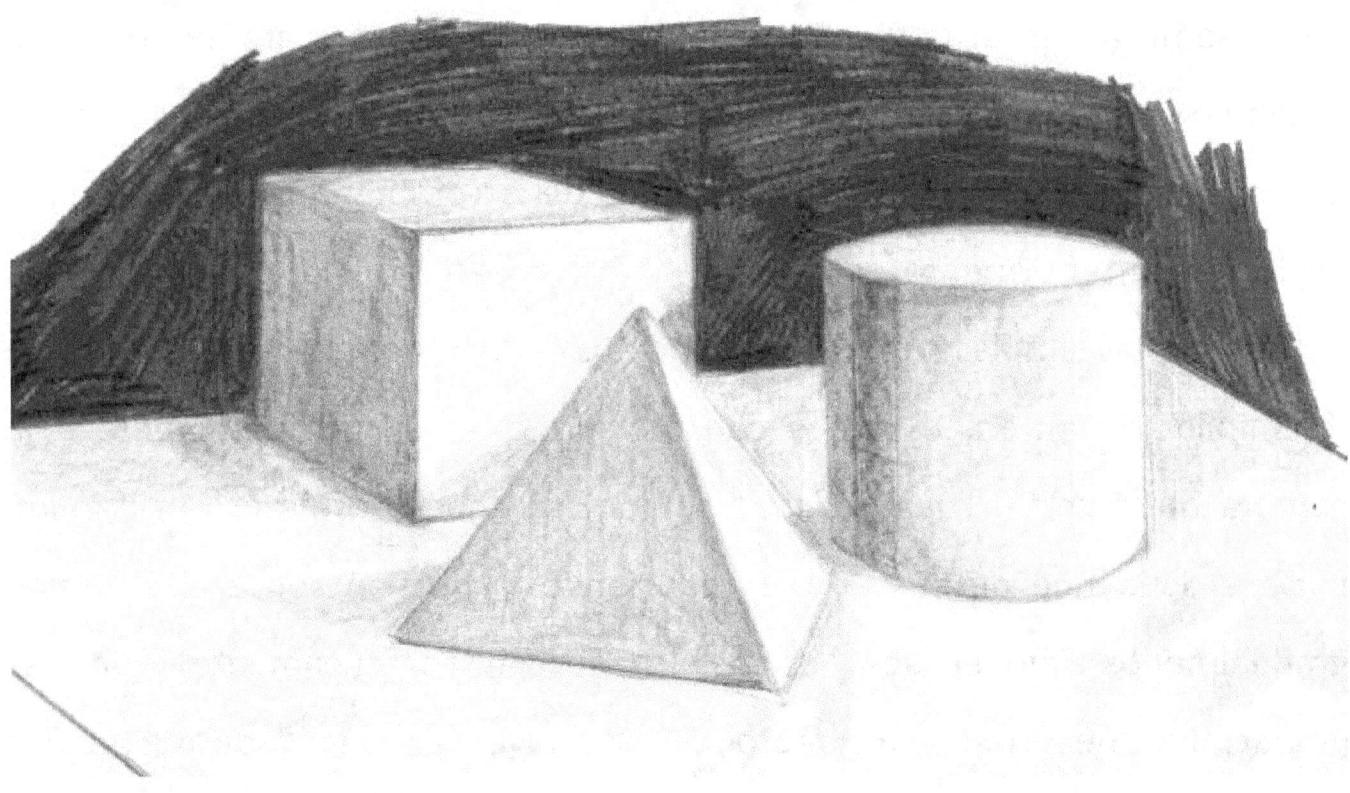

Prepara una escala de valores entre la máxima oscuridad que puedas lograr apretando bien el lápiz o el carboncillo, mientras va disminuyendo la presión va aclarando de forma gradual el valor tonal hasta llegar al blanco del papel que será la luz o lo más claro que podemos dibujar, observa la siguiente escala de valores.

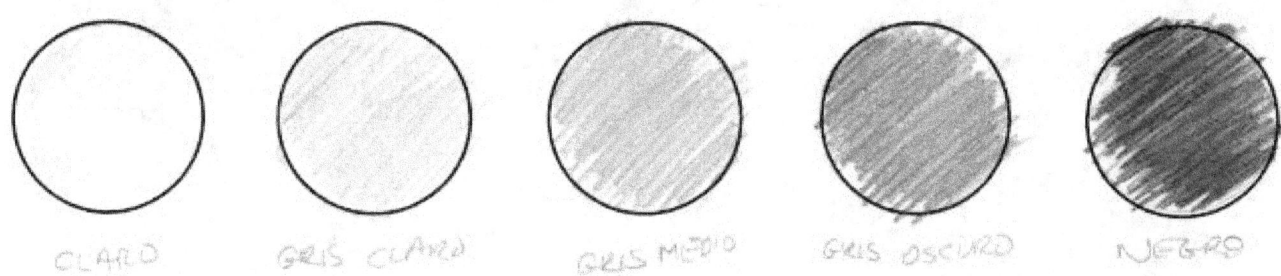

Para un dibujo medianamente efectivo debes conseguir un mínimo de cinco (*5*) valores tonales. En el futuro puedes conseguir un juego de lápices de dibujo ya calibrados por valores, estos vienen numerados según la dureza de sus minas (*recomendamos un F, HB, 2B, 4B y un 6B*)

Componentes del Claroscuro

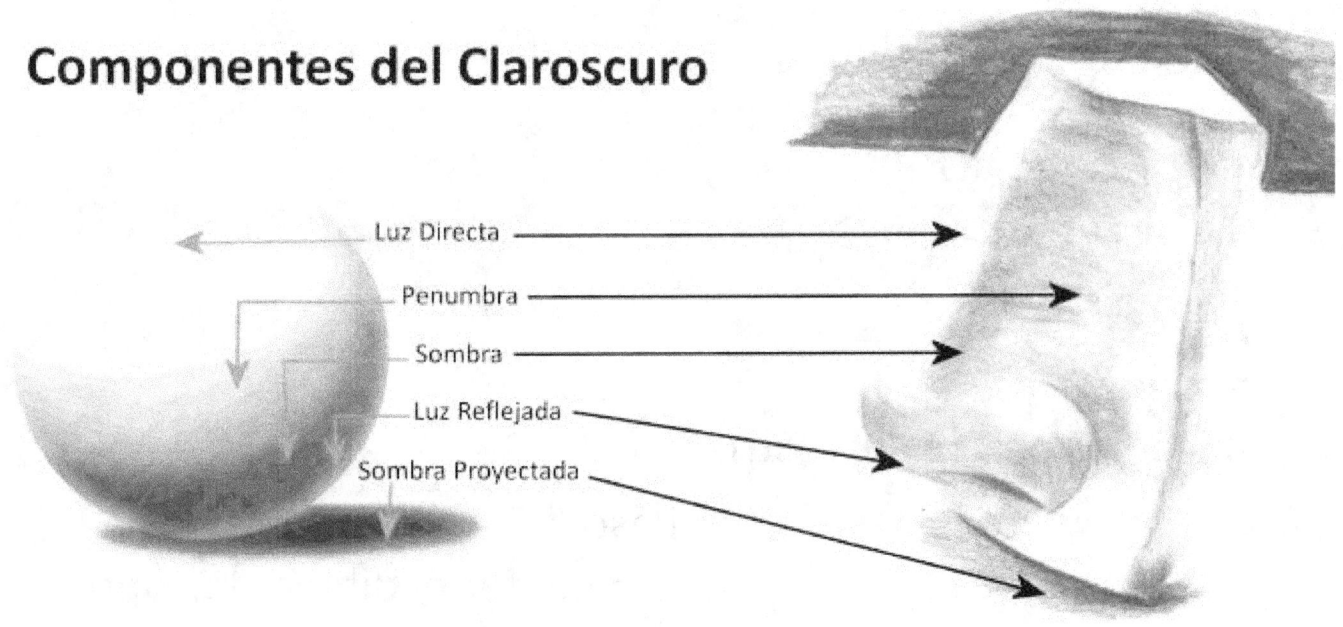

Modelo

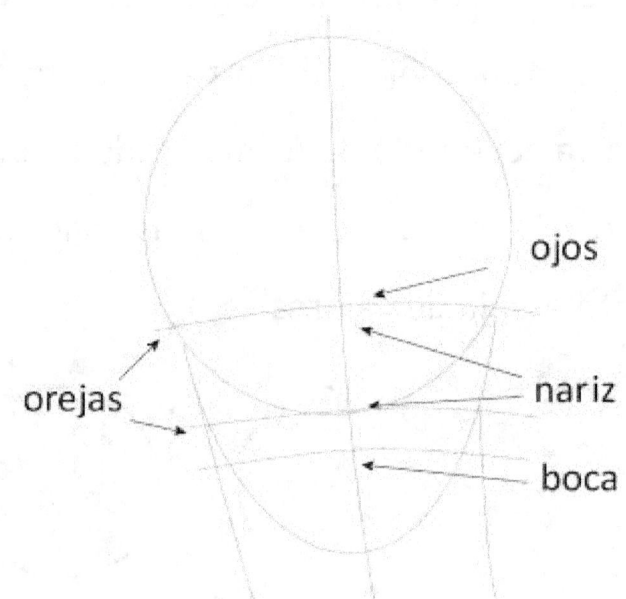

Paso # 1 Establecer las medidas

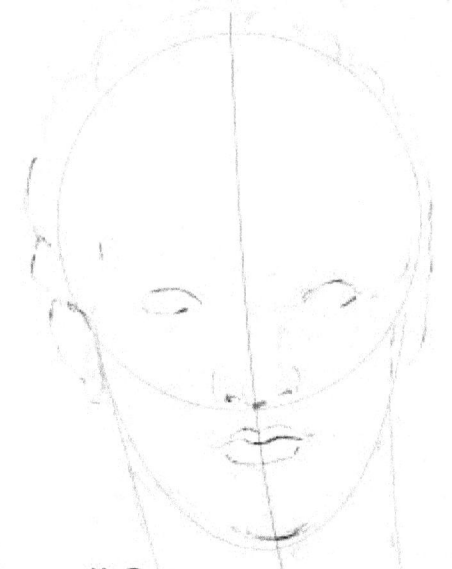

Paso # 2
Ubicar las partes del rostro

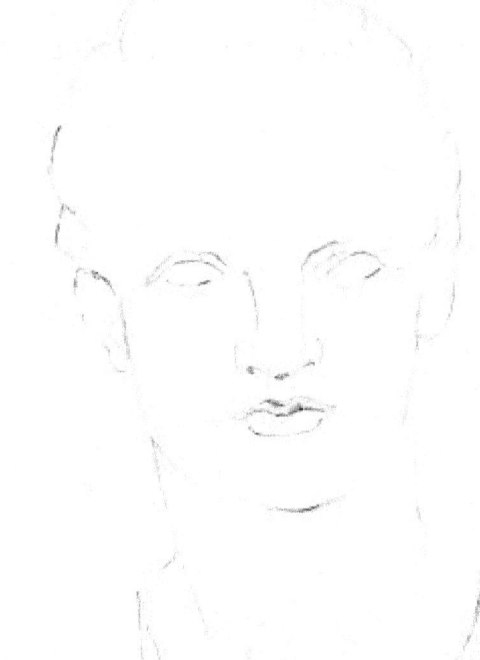

Paso # 3
Completar el dibujo de contorno

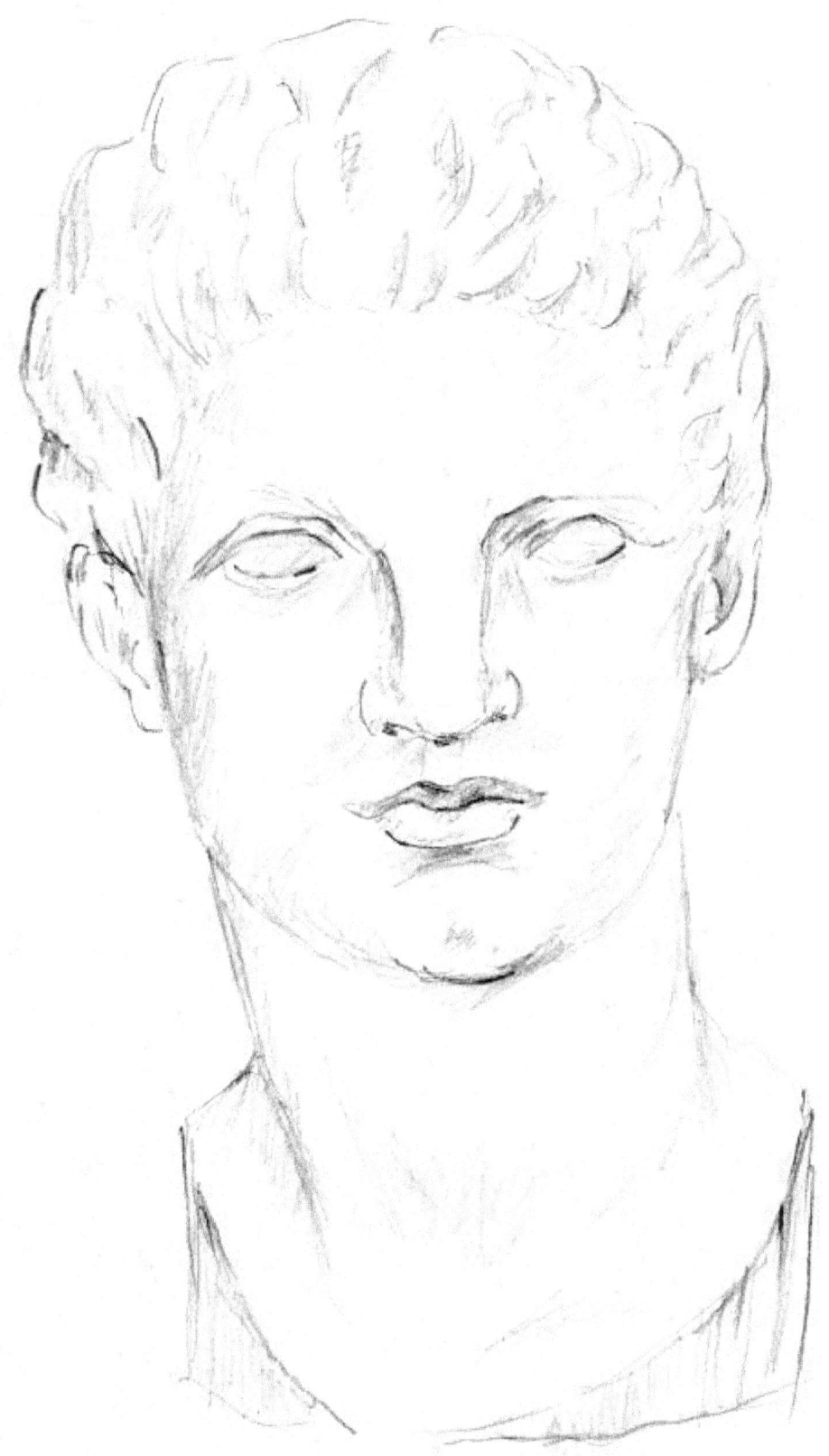

Un magnífico ejercicio de práctica es experimentar el dibujo de claroscuro utilizando alguna figura o escultura que puedes iluminar a gusto y posar en diferentes ángulos. Es un modelo que no te pide tiempo de descanso.

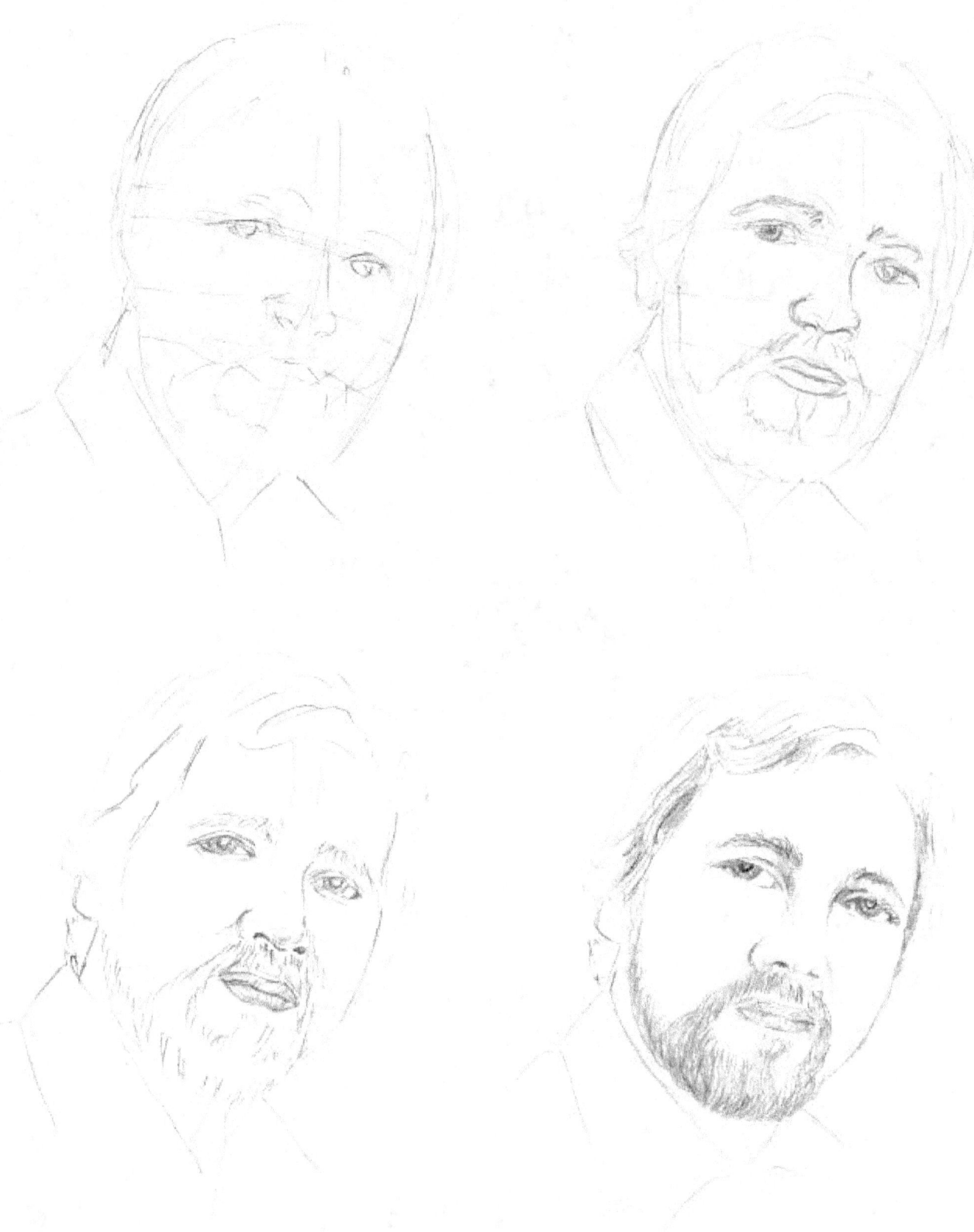

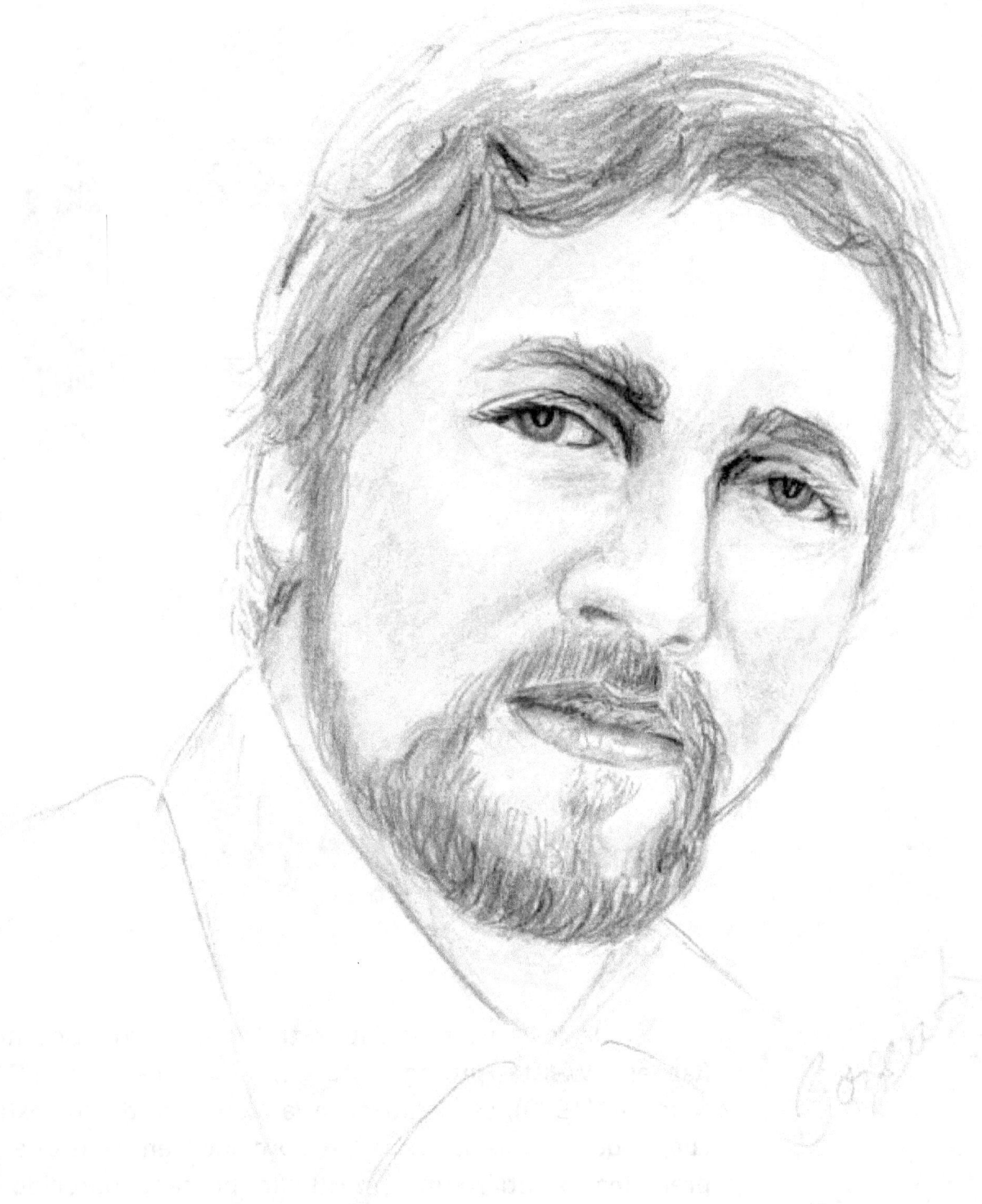

Para este autorretrato (*23 años*) utilice un lápiz HB para el dibujo en líneas y un 2B para sombrear y rayar las líneas del pelo. Para suavizar un poco el trazo del lápiz use un pincen de cerda para frotar y difuminar algunas de las sombras. Las luces fueron reforzadas con la ayuda de una goma plástica.

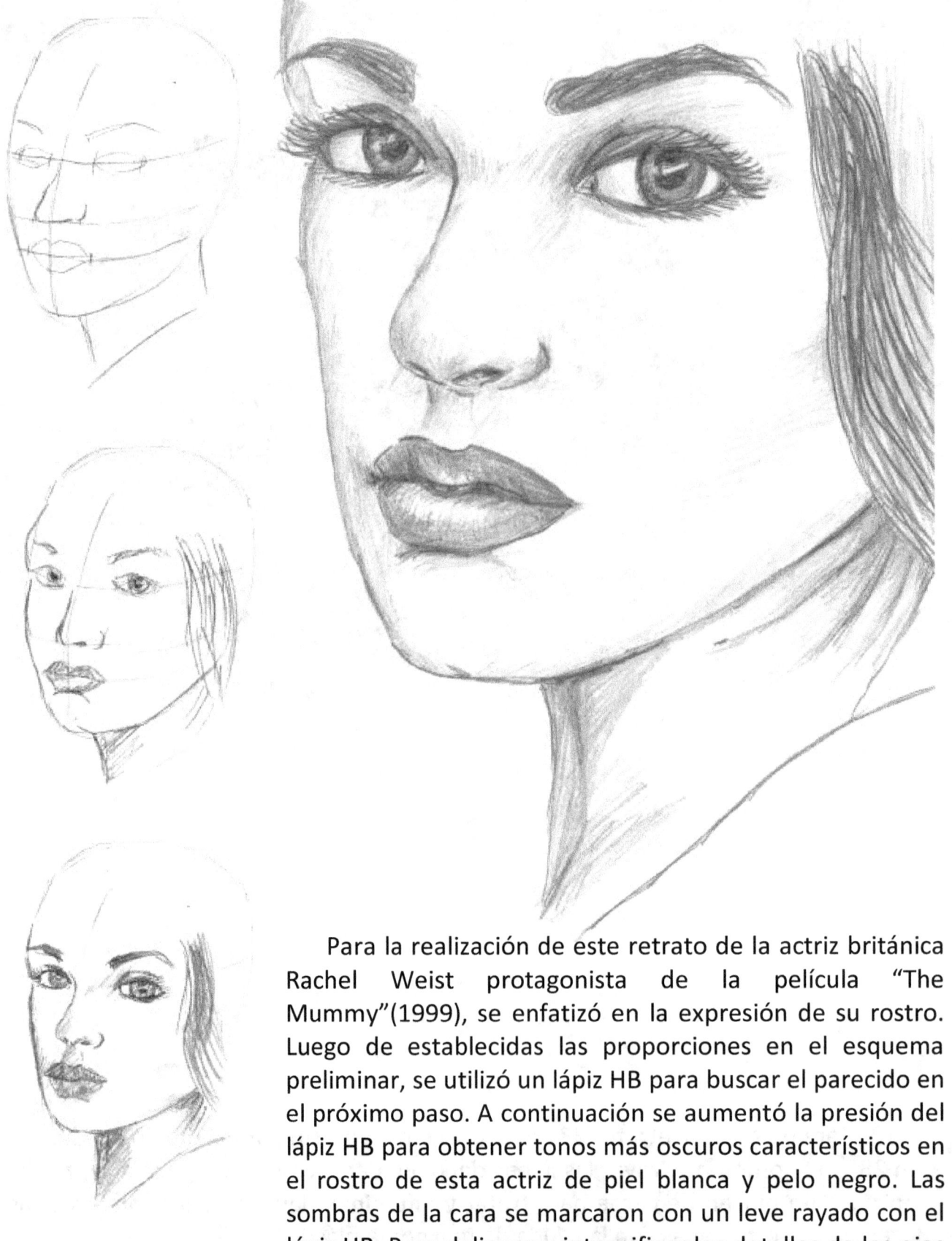

Para la realización de este retrato de la actriz británica Rachel Weist protagonista de la película "The Mummy"(1999), se enfatizó en la expresión de su rostro. Luego de establecidas las proporciones en el esquema preliminar, se utilizó un lápiz HB para buscar el parecido en el próximo paso. A continuación se aumentó la presión del lápiz HB para obtener tonos más oscuros característicos en el rostro de esta actriz de piel blanca y pelo negro. Las sombras de la cara se marcaron con un leve rayado con el lápiz HB. Para delinear e intensificar los detalles de los ojos y las cejas se usó un lápiz 2B.

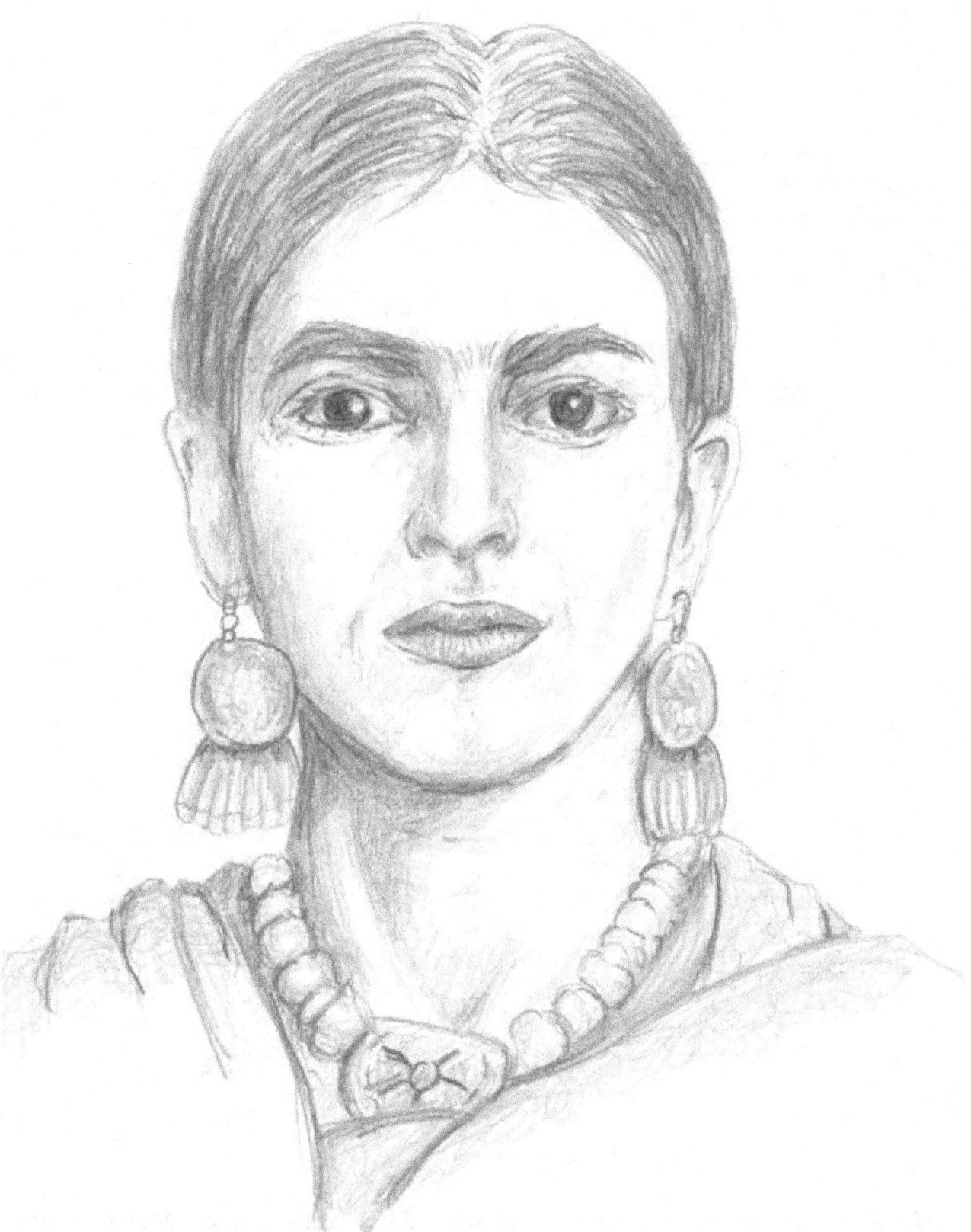

Para este retrato de Frida Kahlo (*1931*), utilice un lápiz HB para el dibujo en líneas y un 2B para sombrear y rayar las líneas del pelo. Las luces fueron reforzadas con la ayuda de una goma plástica.

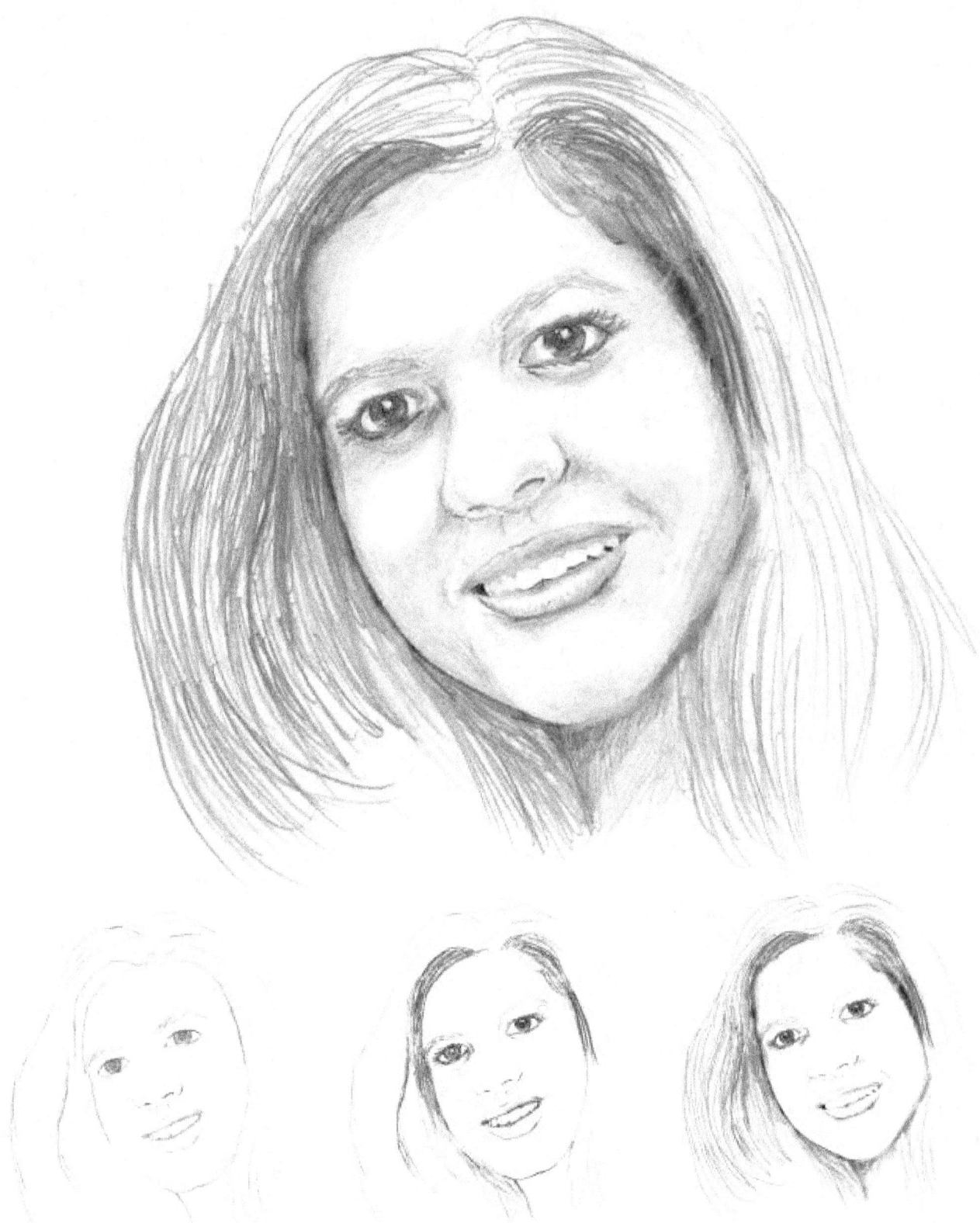

Aquí tienes un estudio para el retrato de mi hija menor Mónica Nahir, trabajado buscando cada uno de valores del rostro y fundirlos suavemente en el rayado para dar un efecto casi fotográfico. Utilice las técnicas paso a paso ya mencionadas, aunque de vez en cuando la experiencia me permitió dibujar a mano alzada algunos detalles.

DISTINTAS RAZAS

Todas las personas se diferencian entre sí, pero las diferencias raciales son más notables en algunas personas más que en otras. Una notable característica descubierta por un artista holandés del siglo XVIII, Camper, nos ayuda a establecer algunas diferencias raciales.

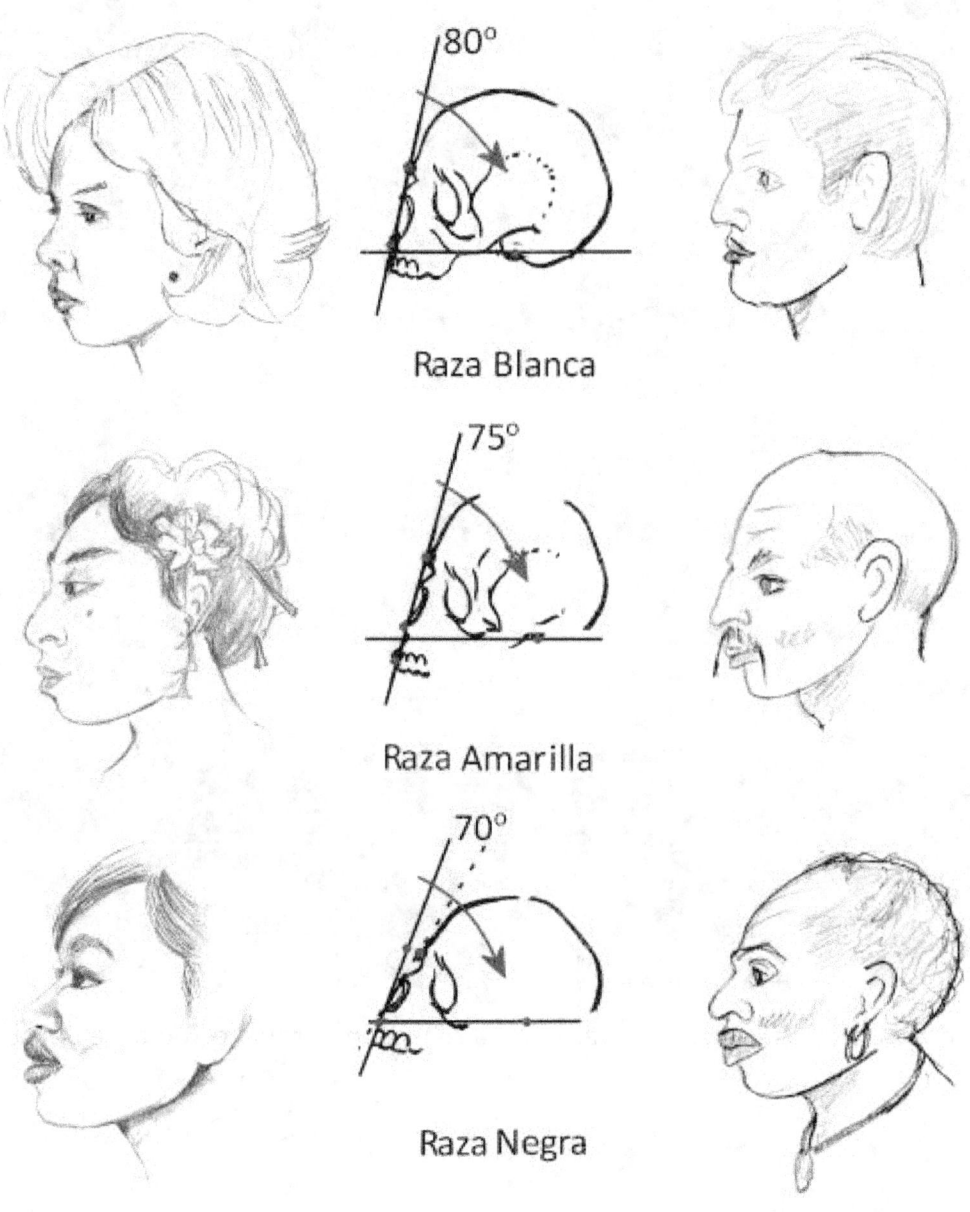

Descubrió con respecto a la base del cráneo, que la inclinación de la línea central de la cara vista de perfil varía considerablemente según la raza. Este ángulo es más pronunciado en la raza negra. Observa los ejemplos y los esquemas anteriores con detenimiento para que tengas una completa noción de este significativo detalle como recurso para tus dibujos. Busca información adicional sobre las diferentes razas y sus características.

Estudio de los rasgos faciales de la raza negra realizado por una estudiante del curso de dibujo.

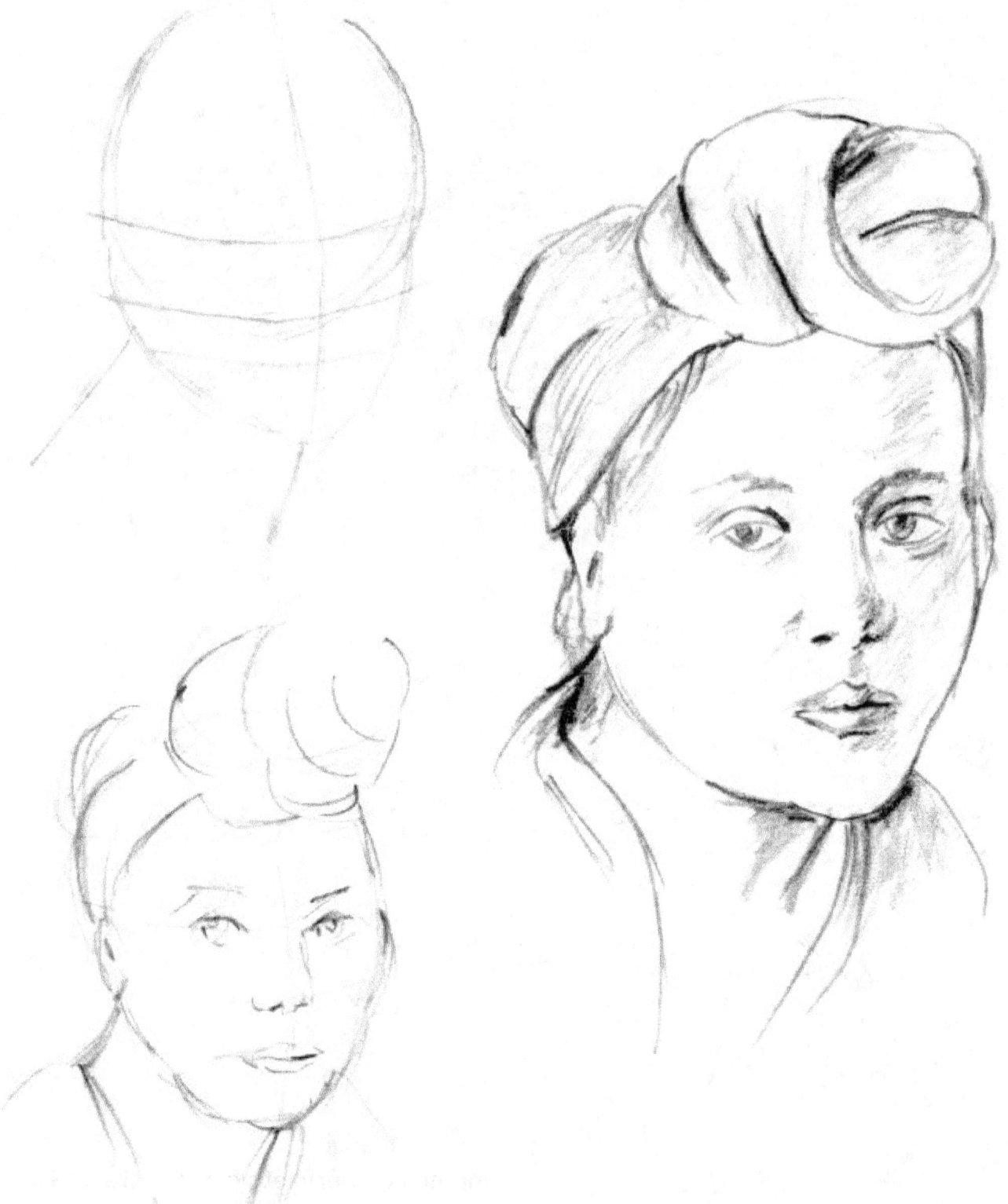

Para este estudio utilice un lápiz 2B y enfaticé en la expresión de su mirada. Como primer paso, una representación esquemática de las medidas y luego en el segundo paso la ubicación de las partes del rostro y el contorno de la cara. Paso seguido comencé a perfilar las partes del rostro y sus expresiones, luego a marcar los puntos más oscuros con el lápiz 2B y por último los detalles del vestido y el turbante.

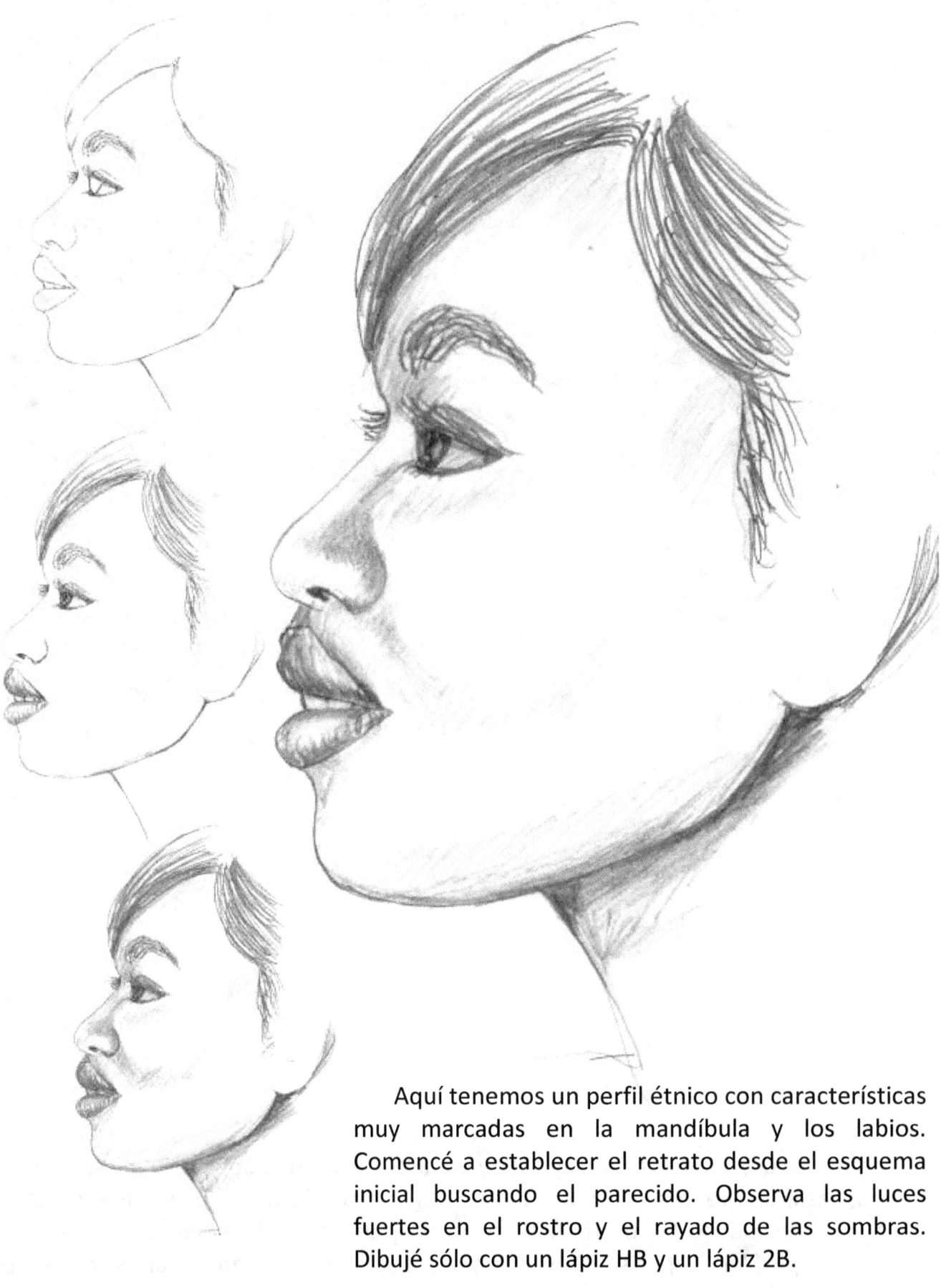

Aquí tenemos un perfil étnico con características muy marcadas en la mandíbula y los labios. Comencé a establecer el retrato desde el esquema inicial buscando el parecido. Observa las luces fuertes en el rostro y el rayado de las sombras. Dibujé sólo con un lápiz HB y un lápiz 2B.

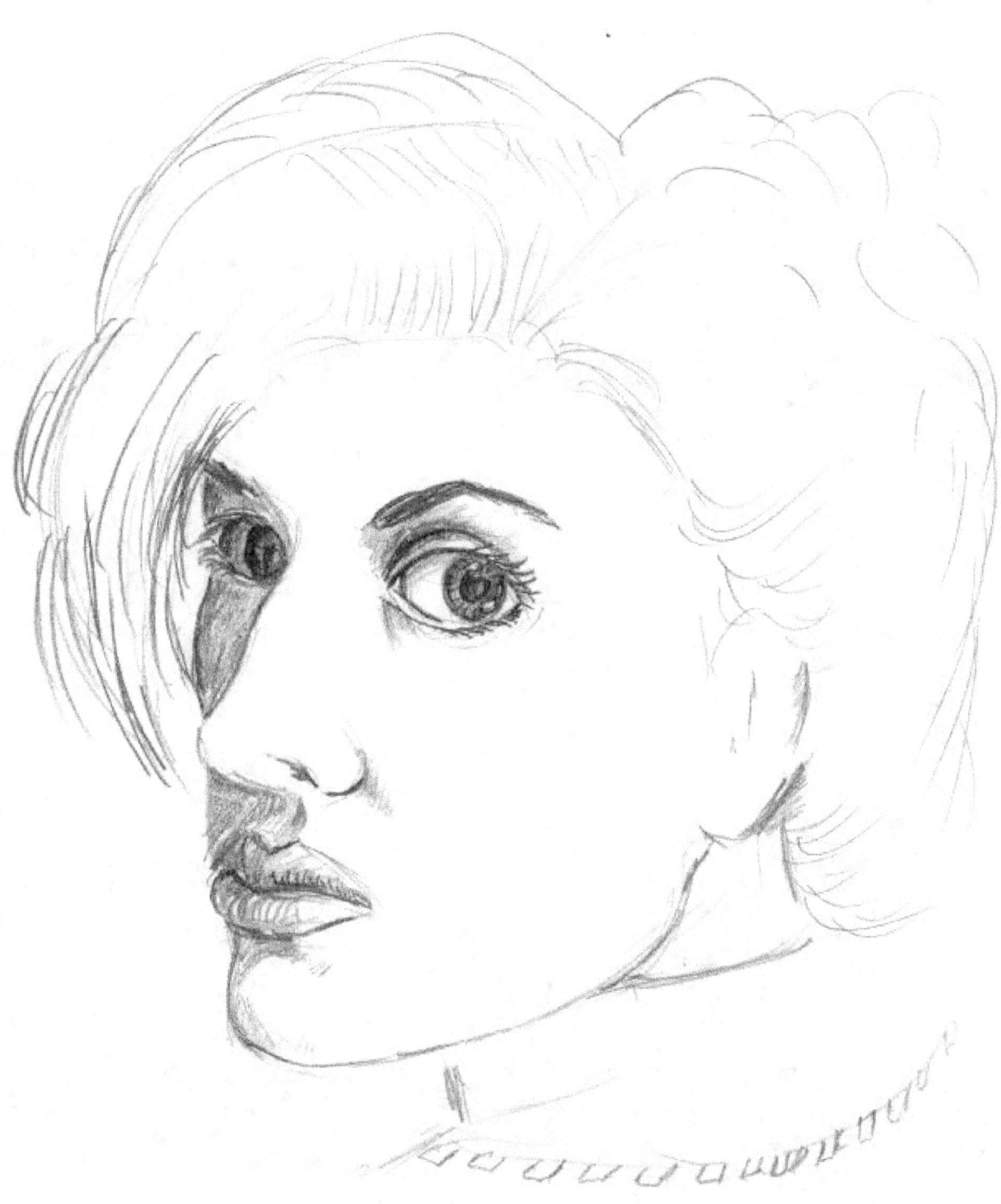

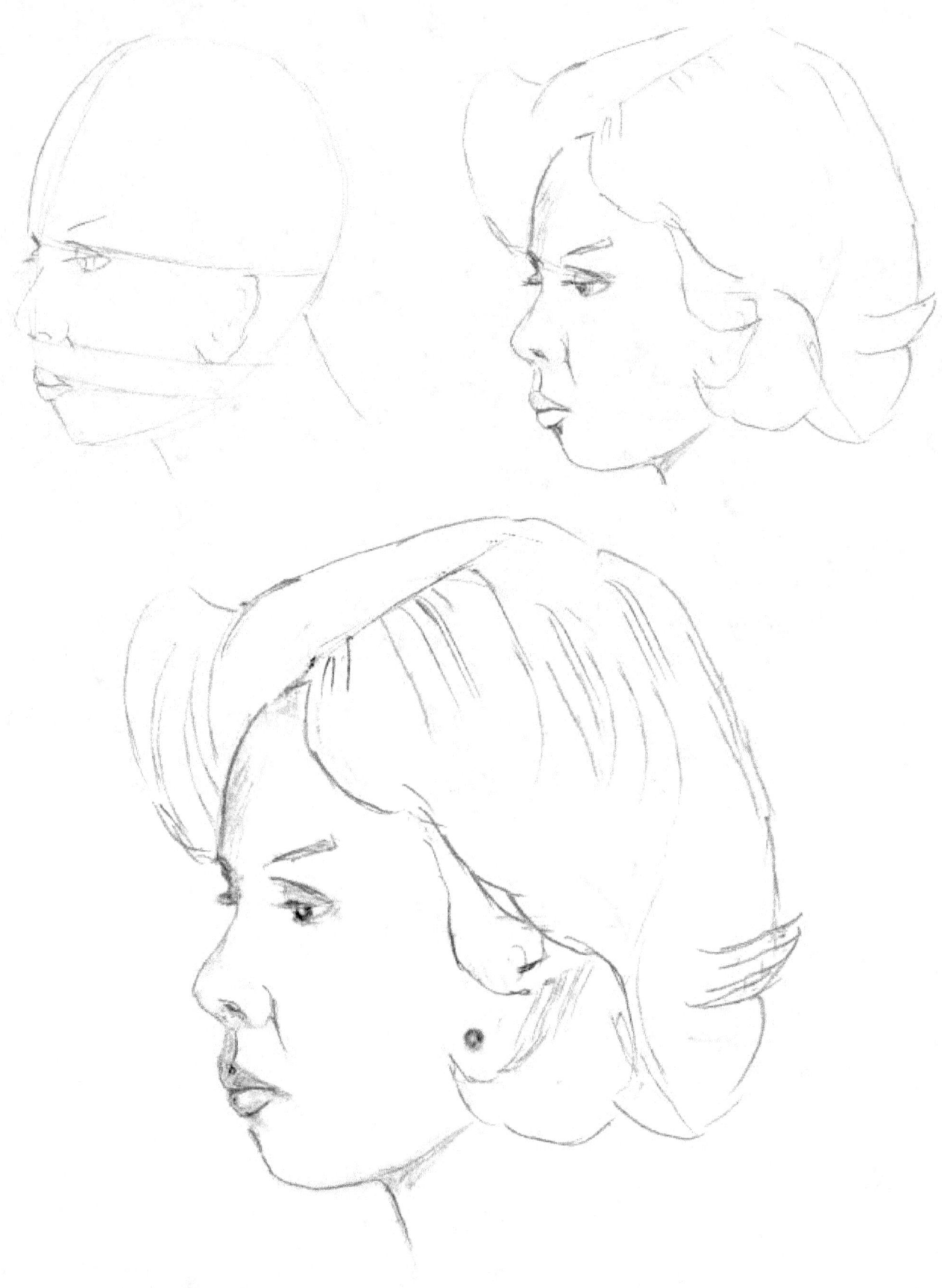

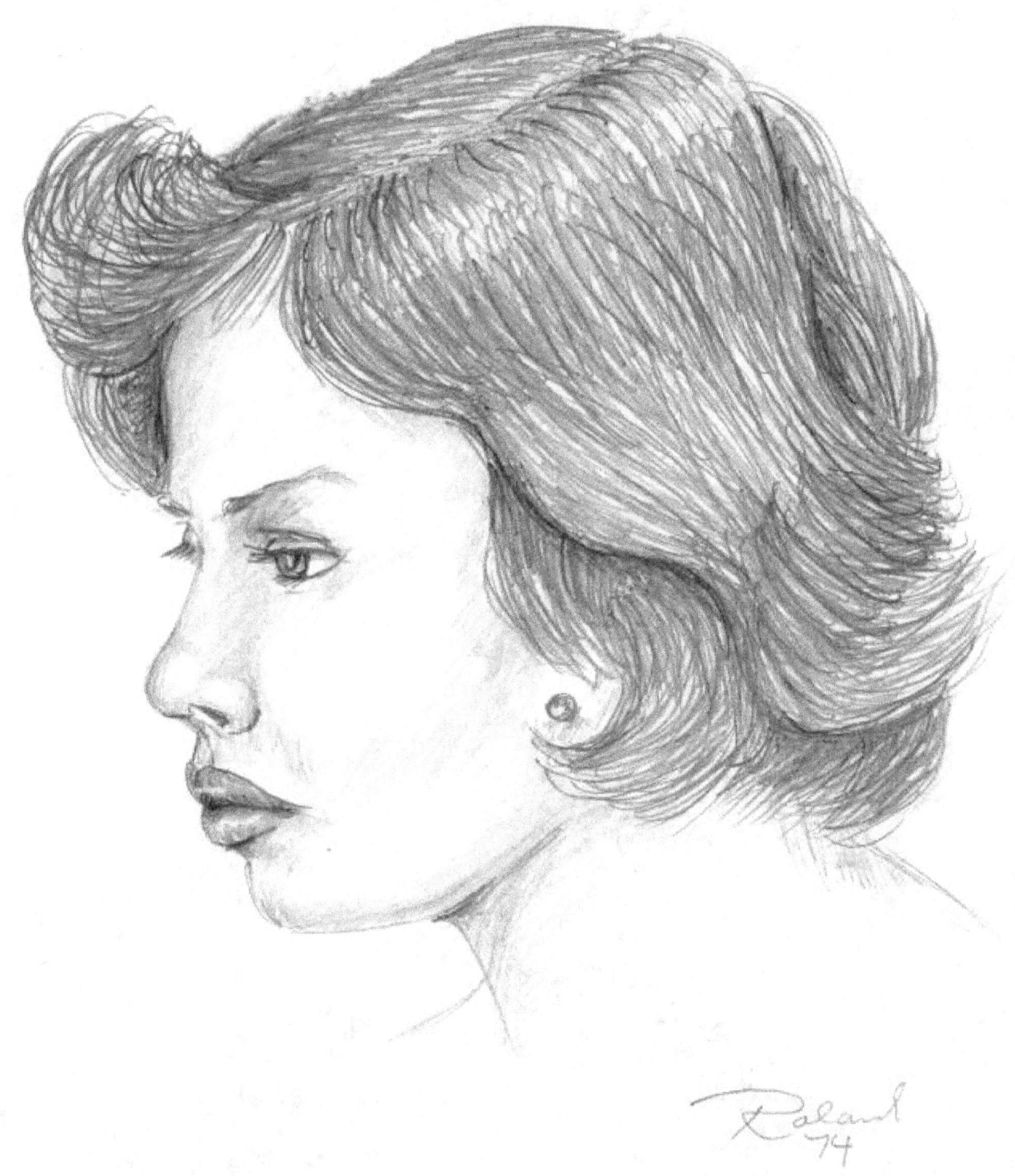

Marta González, mi esposa, es la modelo para este retrato que realicé durante mis años de estudiante. Comencé con las proporciones y el parecido en el esquema preliminar con un lápiz HB. Luego para obtener tonos más oscuros y el retrato en los ojos y el peinado presioné un poco más la línea con un lápiz 2B. Las sombras en el rostro, con un suave rayado del lápiz HB y difuminadas para eliminar la textura. Para delinear e intensificar los detalles de la expresión de los ojos y la boca usé un lápiz 4B.

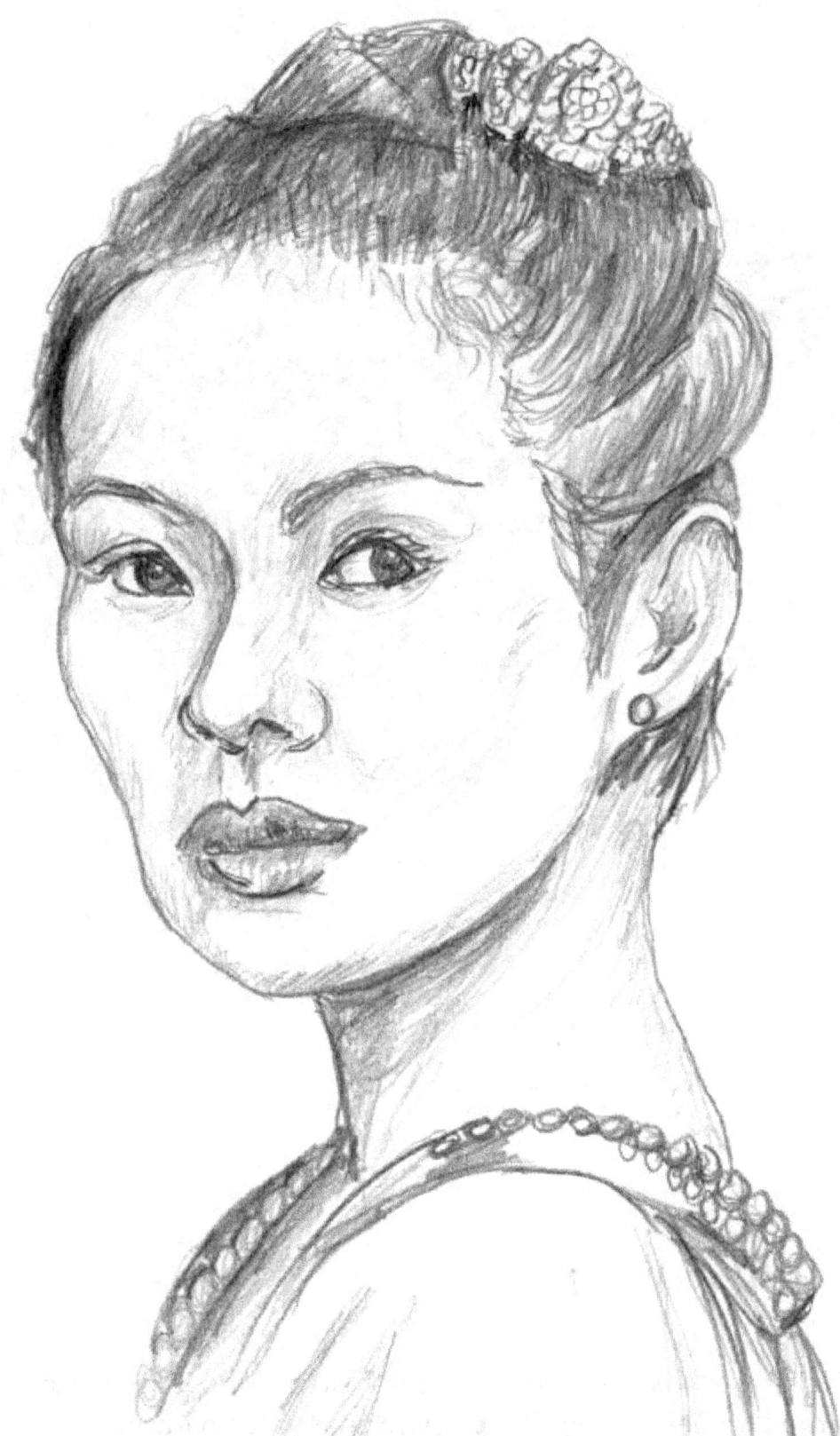

Aquí tenemos un rostro con características orientales inspirado en Zhang Ziyi una actriz china. Comencé a establecer el retrato desde el esquema inicial buscando el parecido. Observe las luces fuertes en el rostro y el rayado de las sombras. Dibujé sólo con un lápiz 2B.

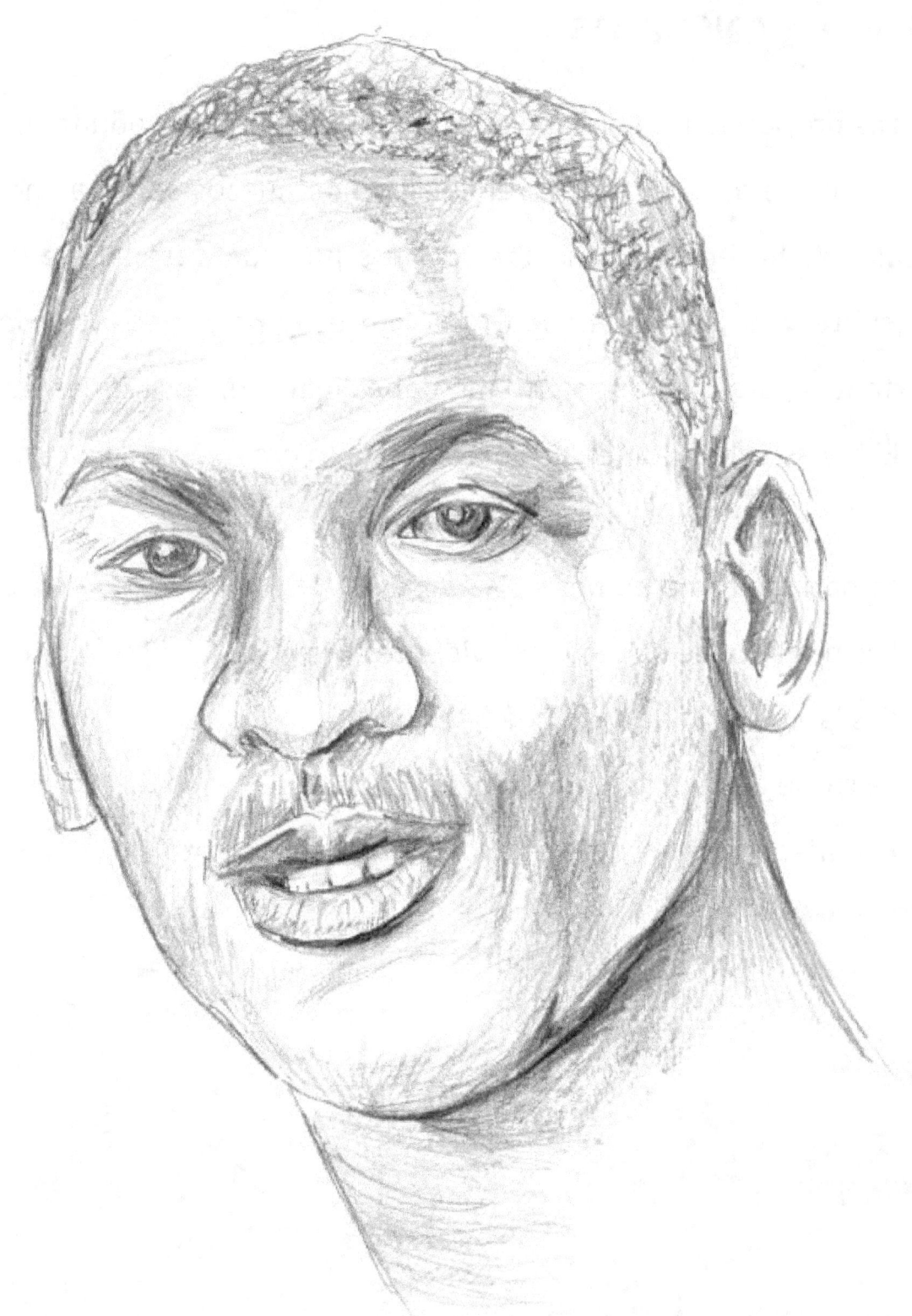

En este estudio de Michael Jordan enfaticé la expresión de su mirada y los rasgos étnicos de la nariz y la boca. Para el esquema preliminar, utilicé un lápiz HB, luego para acentuar el parecido trabajé las facciones con un lápiz 2B. Borré las líneas guías y aumenté la presión con un lápiz 4B para obtener tonos más oscuros en los ojos, nariz y boca. Las sombras en la cara las marqué con un leve rayado del lápiz HB.

DIBUJO DE ANCIANOS

Las proporciones son iguales que las de la persona adulta. La diferencia estriba en que al igual que en el cuerpo, los huesos son más notables. Los músculos se hacen también más notorios por que desaparece la grasa que los recubre y la piel pone sus formas en evidencia. Entre los detalles más importantes para dibujar un anciano debes fijarte en los siguientes:

El hueso orbitario del ojo se evidencia (*ojeras*).

Se forman bolsas debajo de los ojos.

La nariz se torna bulbosa.

Los pómulos se hacen más evidentes.

Los labios forman una línea fina.

La carne cede bajo la mandíbula (*papada*).

El enflaquecimiento del cuello es mucho más notorio.

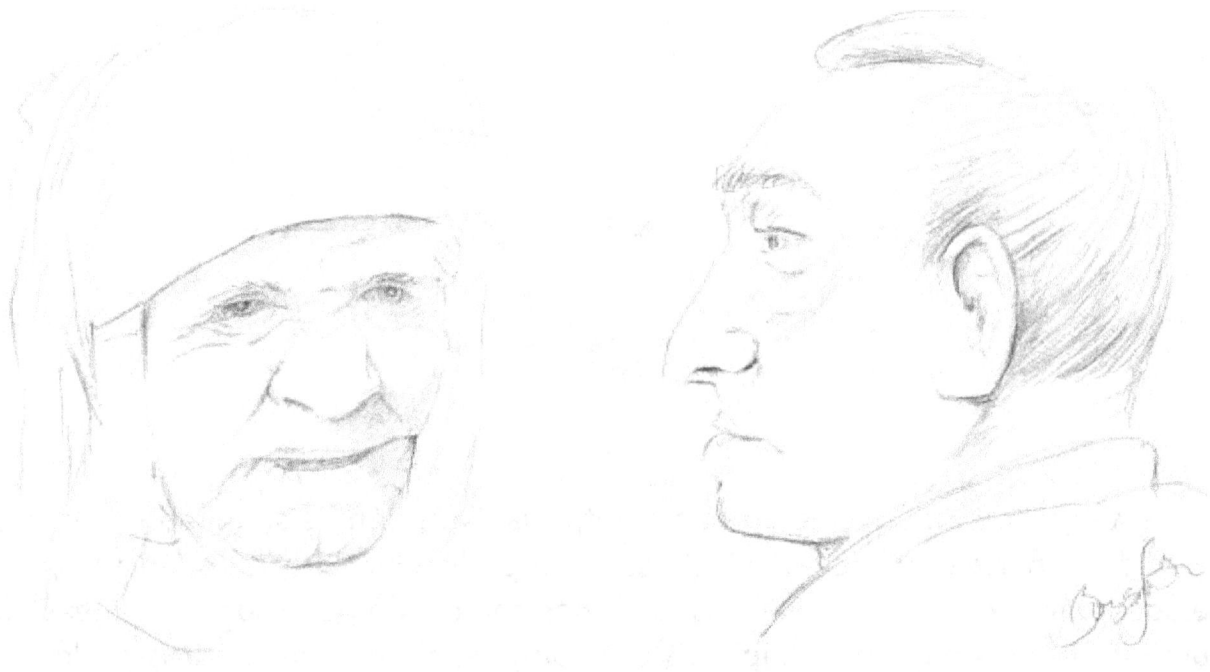

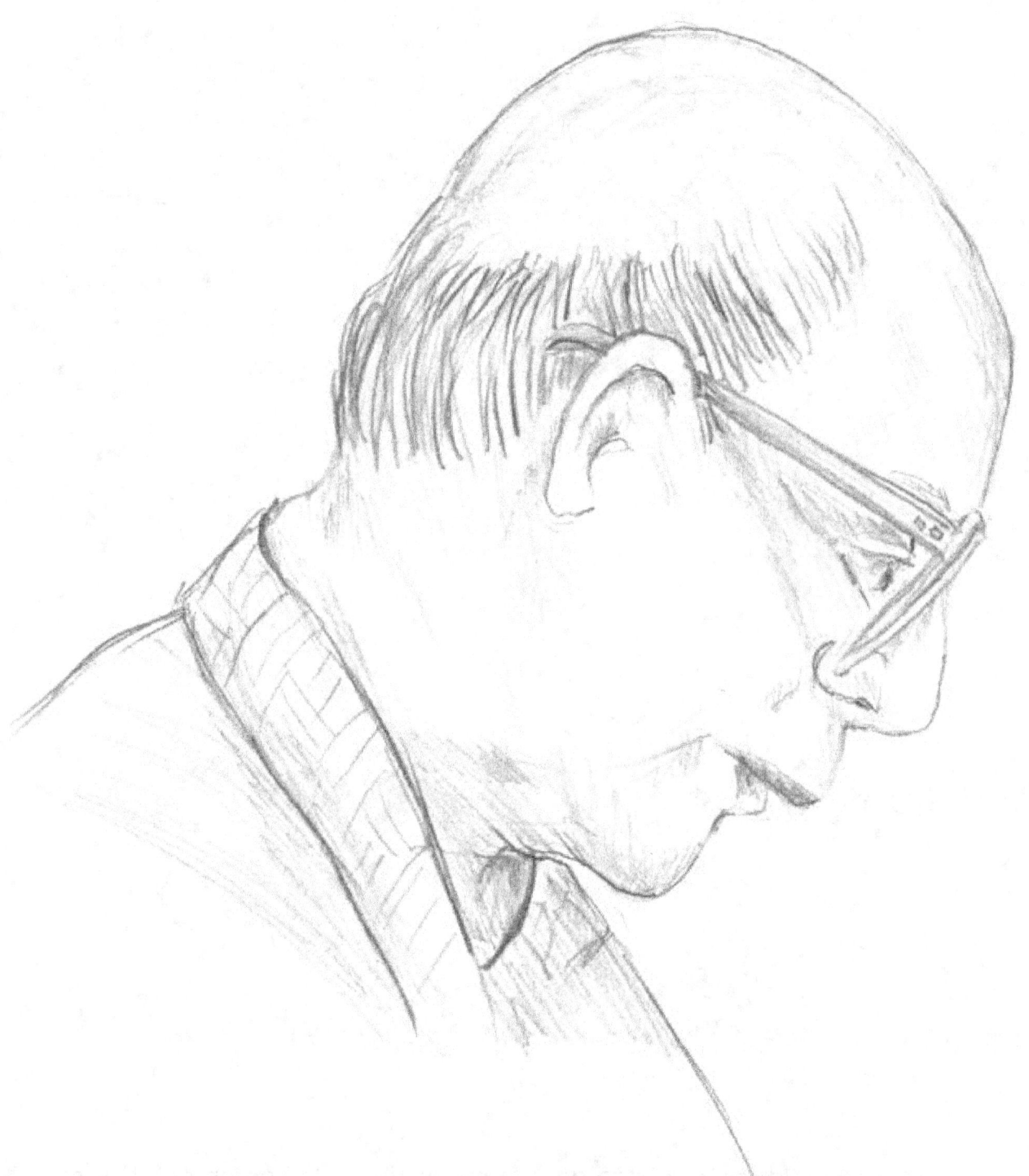

Para la realización de este estudio de un retrato de un anciano utilice un lápiz 2B y enfaticé en la expresión de su mirada. Establecí las proporciones en el esquema preliminar, con líneas suaves, luego para buscar el parecido trabajé las facciones. Borré las líneas guías y aumenté la presión del lápiz 2B para obtener tonos más oscuros en los ojos, nariz y boca. Las sombras proyectadas en la cara las marqué con un leve rayado del lápiz 2B.

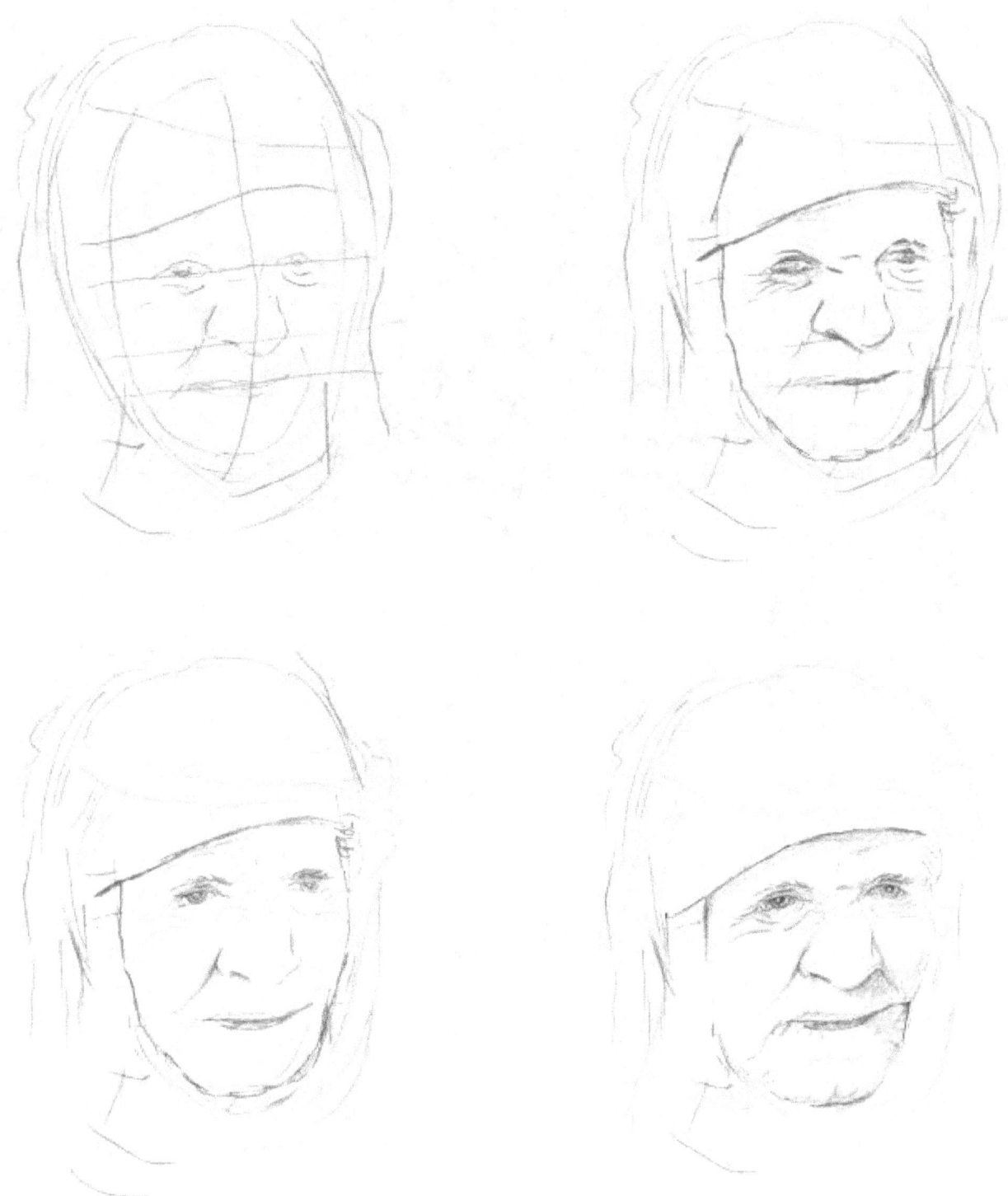

Para la realización de este retrato de una mujer típica de Yemen enfaticé en la expresión de su mirada. Establecí las proporciones en el esquema preliminar, utilicé un lápiz HB, luego para buscar el parecido trabajé las facciones. Borré las líneas guías y aumenté la presión del lápiz HB para obtener tonos más oscuros en los ojos, nariz y boca. Las sombras proyectadas en la cara las marqué con un leve rayado con el lápiz HB.

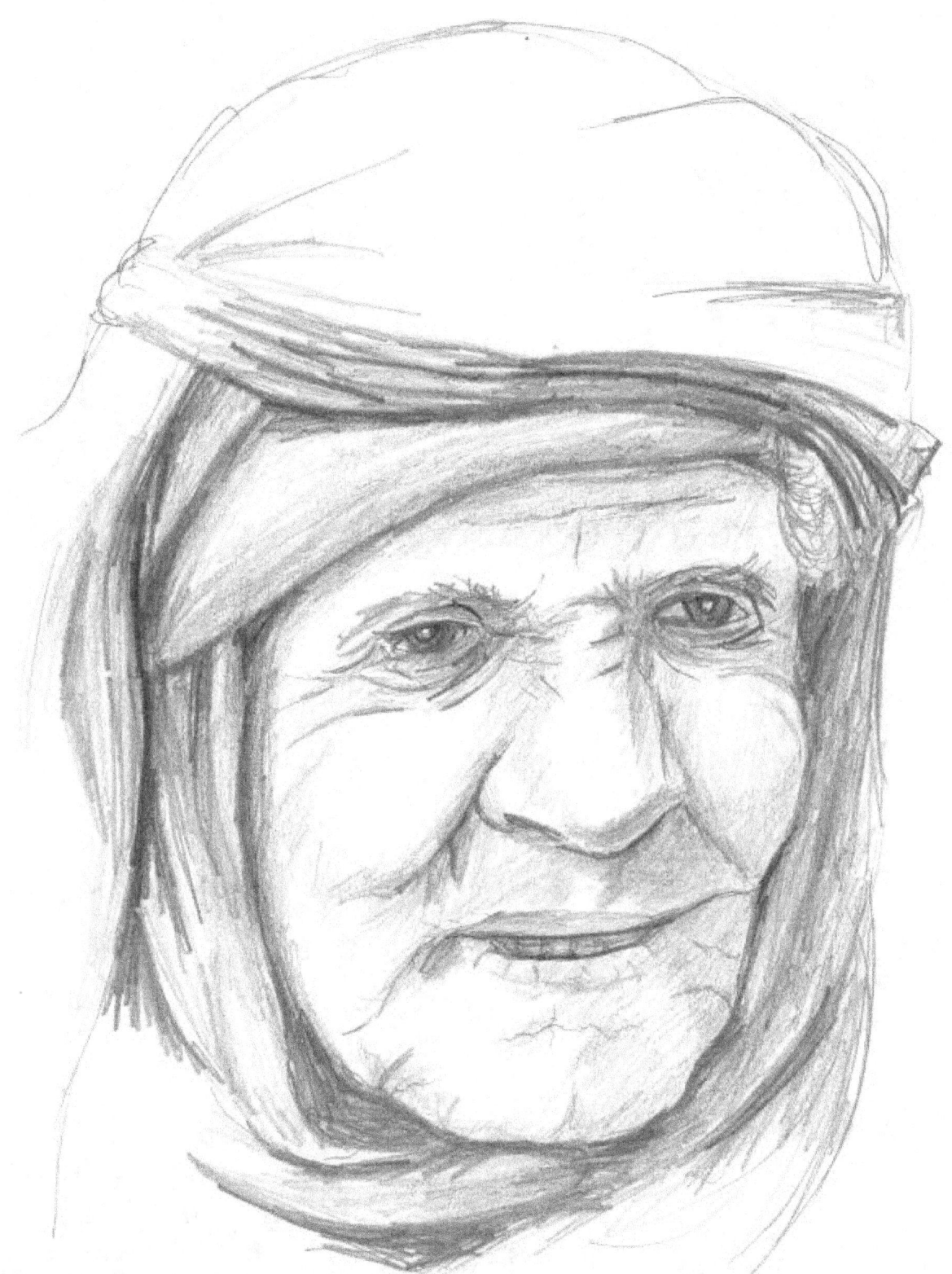

 Detallé un poco más las facciones del rostro con el lápiz HB bien afilado y comencé algunos detalles del turbante sombreando con el lápiz 2B y definiendo las sombras proyectadas con el lápiz 4B. Las sombras de la cara las marqué con un leve sombreado con el lápiz HB dejando poca textura del rayado. Definidas ya las luces en el rostro, comencé a delinear e intensificar los detalles de los ojos, nariz, boca y las arrugas con un lápiz 2B.

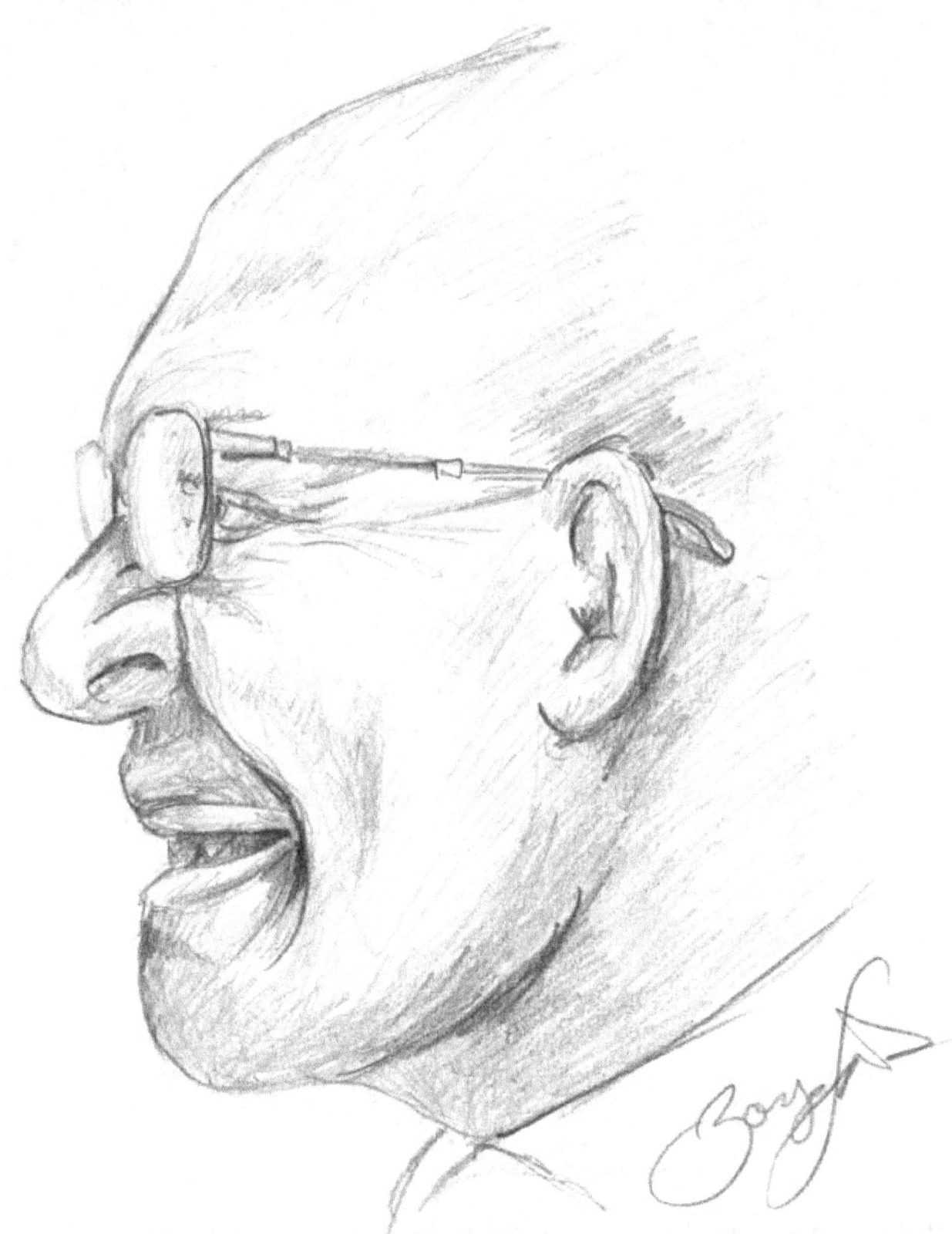

Para este estudio de Desmond Tutu utilice un lápiz 2B y enfaticé en la expresión de su mirada de perfil. Cuadré las proporciones con un esquema preliminar, luego para buscar el parecido trabajé las facciones aumentando la presión del lápiz 2B para obtener tonos más oscuros en los ojos, nariz y boca. Las sombras proyectadas en la cara las sugerí levemente con un rayado del lápiz HB.

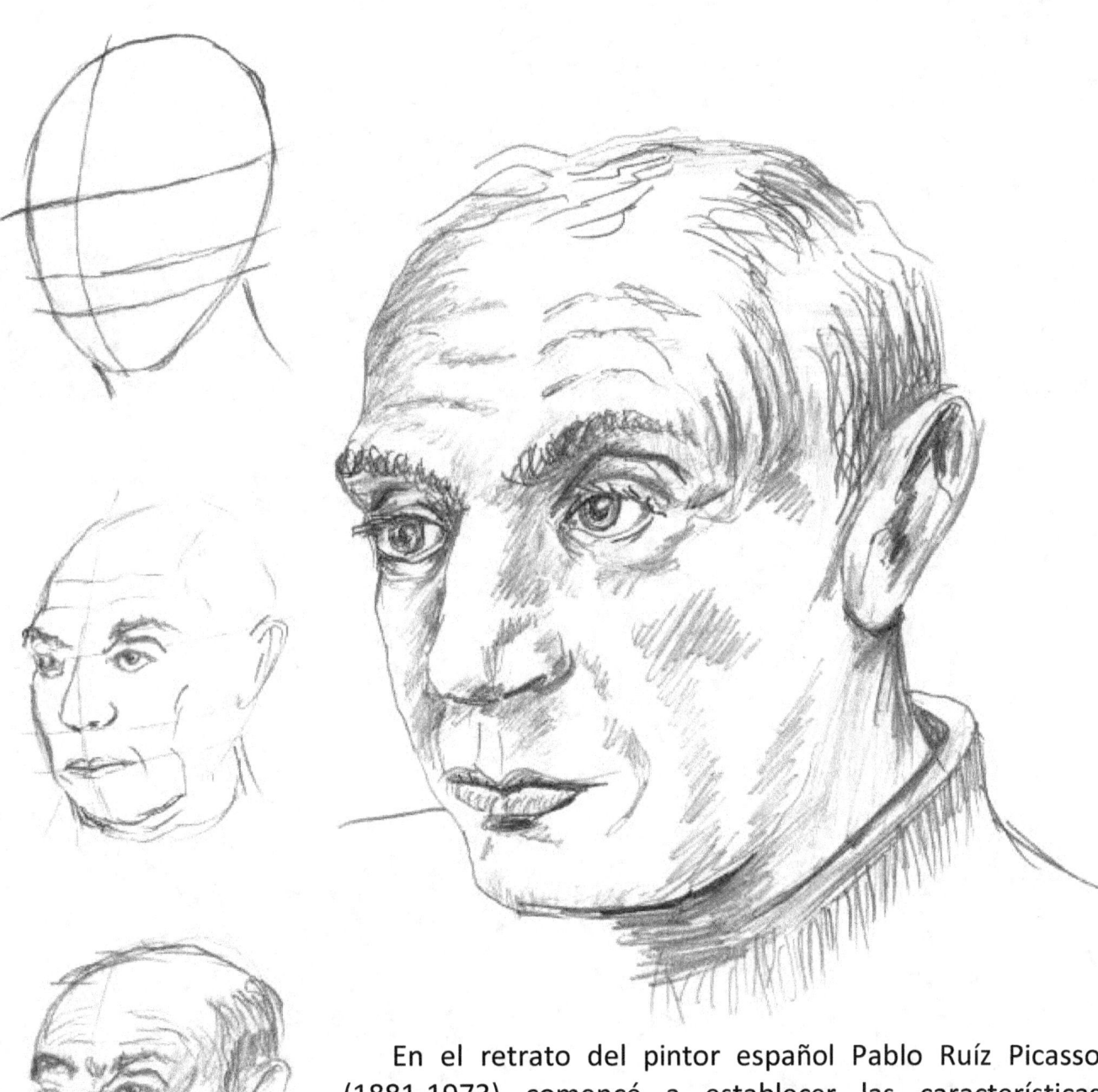

En el retrato del pintor español Pablo Ruíz Picasso (1881-1973) comencé a establecer las características principales del retrato después que hice el esquema de proporciones buscando ya el parecido. El dibujo fue realizado en su totalidad con un lápiz HB rayando en diagonal continuamente sin levantar el lápiz para las sombras y penumbras. Fíjate que variando la presión del lápiz en el rayado continuo se consigue una vasta gama de tonalidades. Para las áreas de mayor detalle y oscuridad amolé bien el lápiz HB y lo tomé cerca del grafito para ejercer mayor presión y obtener tonos más bajos. Tú puedes usar lápices 2B o 4B para los tonos más oscuros.

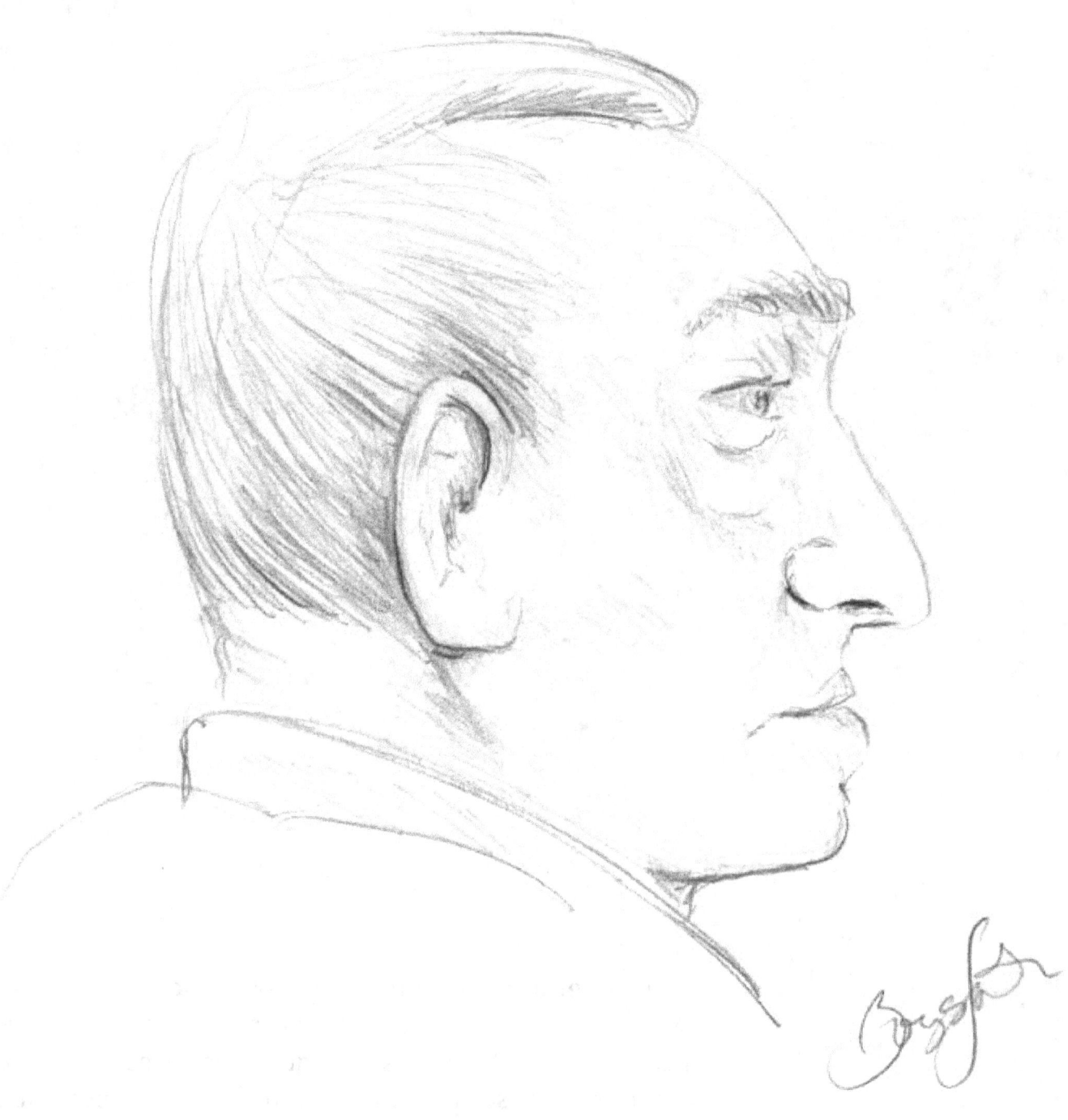

Para la realización de este estudio utilice un lápiz 2B y enfaticé en la expresión de su perfil. Marque las proporciones en el esquema preliminar, con líneas suaves, luego para buscar el parecido trabajé las facciones un poco más. Borré las líneas guías y aumenté la presión del lápiz 2B para obtener tonos más oscuros en los ojos, la nariz, la oreja, el pelo y la boca. Las sombras proyectadas en la cara las marqué con un leve rayado del lápiz 2B.

PROPORCIONES DE LA CABEZA DEL BEBE

Las proporciones del bebe difieren mucho de las de un adulto. Los músculos permanecen ocultos afectando apenas la superficie del rostro, no hay líneas de expresión, casi todo es redondo y delicado.

El cráneo es mucho más grande en proporción a la cara, ocupando sólo la cuarta parte del cráneo. Esto se debe a que no se ha desarrollado aun toda la estructura ósea. Los ojos lucen más grandes y separados porque el iris está completamente desarrollado. Observa que el labio superior es más largo y la barbilla no se ha desarrollado y se marca debajo de la línea exterior de los labios.

Para dibujar la cara se encaja dentro de un rectángulo casi cuadrado (*algo más alto que ancho*) dividido al centro. La mitad inferior se divide horizontalmente en cuatro (*4*) espacios iguales, que servirán como unidad de medida para relacionar entre sí los ojos, nariz y la boca.

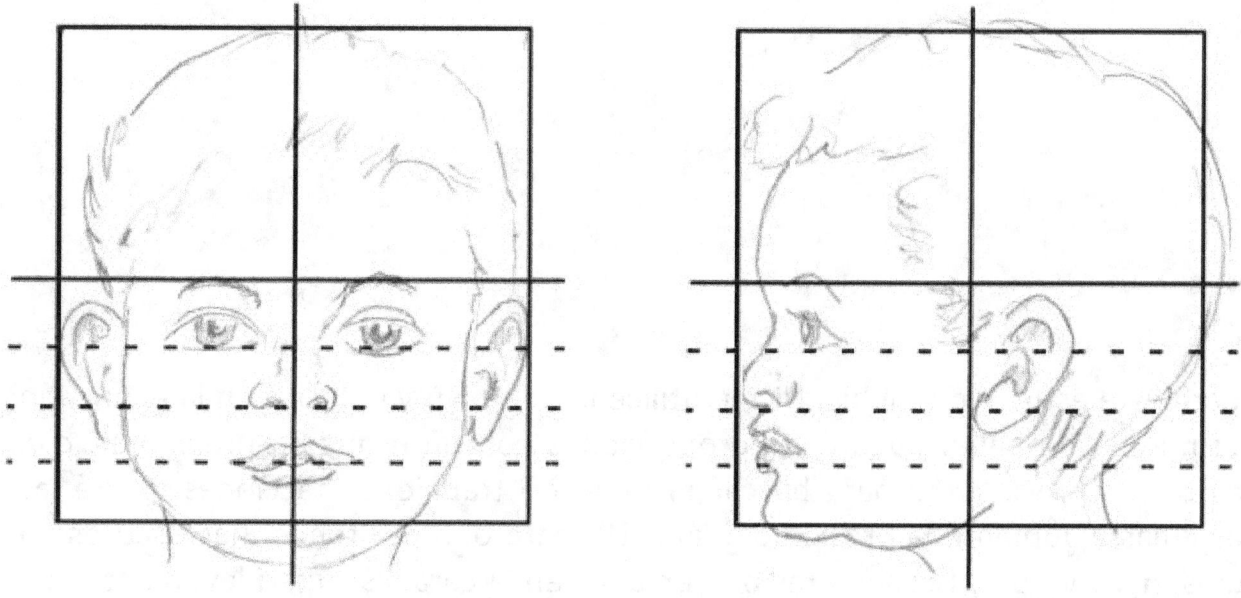

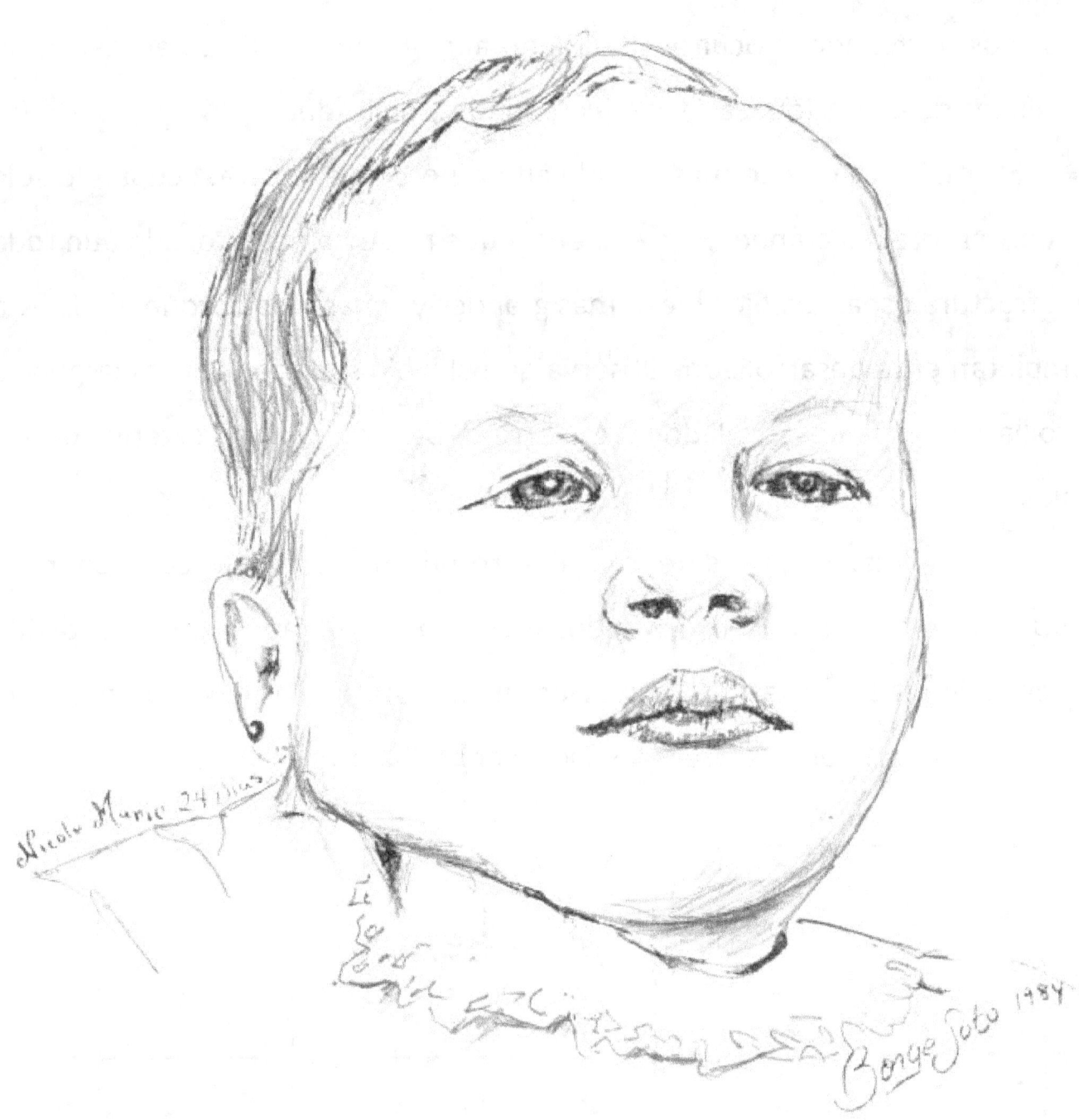

Para este estudio de mi hija Nicole utilicé un lápiz HB y enfaticé en la expresión de su mirada de bebe. Cuadré las proporciones con un esquema preliminar, con líneas bien suaves, luego para buscar el parecido trabajé las facciones. Borré las líneas guías y aumenté la presión del lápiz HB para obtener tonos más oscuros en los ojos, nariz y boca. Las sombras proyectadas en la cara las sugerí levemente con un rayado del lápiz HB.

PROPORCIONES DE LA CABEZA DEL NIÑO

Según el crecimiento del niño la cara va estrechándose. Los ojos como no crecen aunque crezca la cara, parecen más chicos. La mandíbula y el mentón se van desarrollando y el puente de la nariz crece y se ve más alta y larga. La nuca parece grande (*cabezón*) en relación al cuello porque los músculos que la sostiene no están completamente desarrollados. El labio superior luce más corto porque las aletas de la nariz se van ensanchando. Las orejas aumentan en el largo.

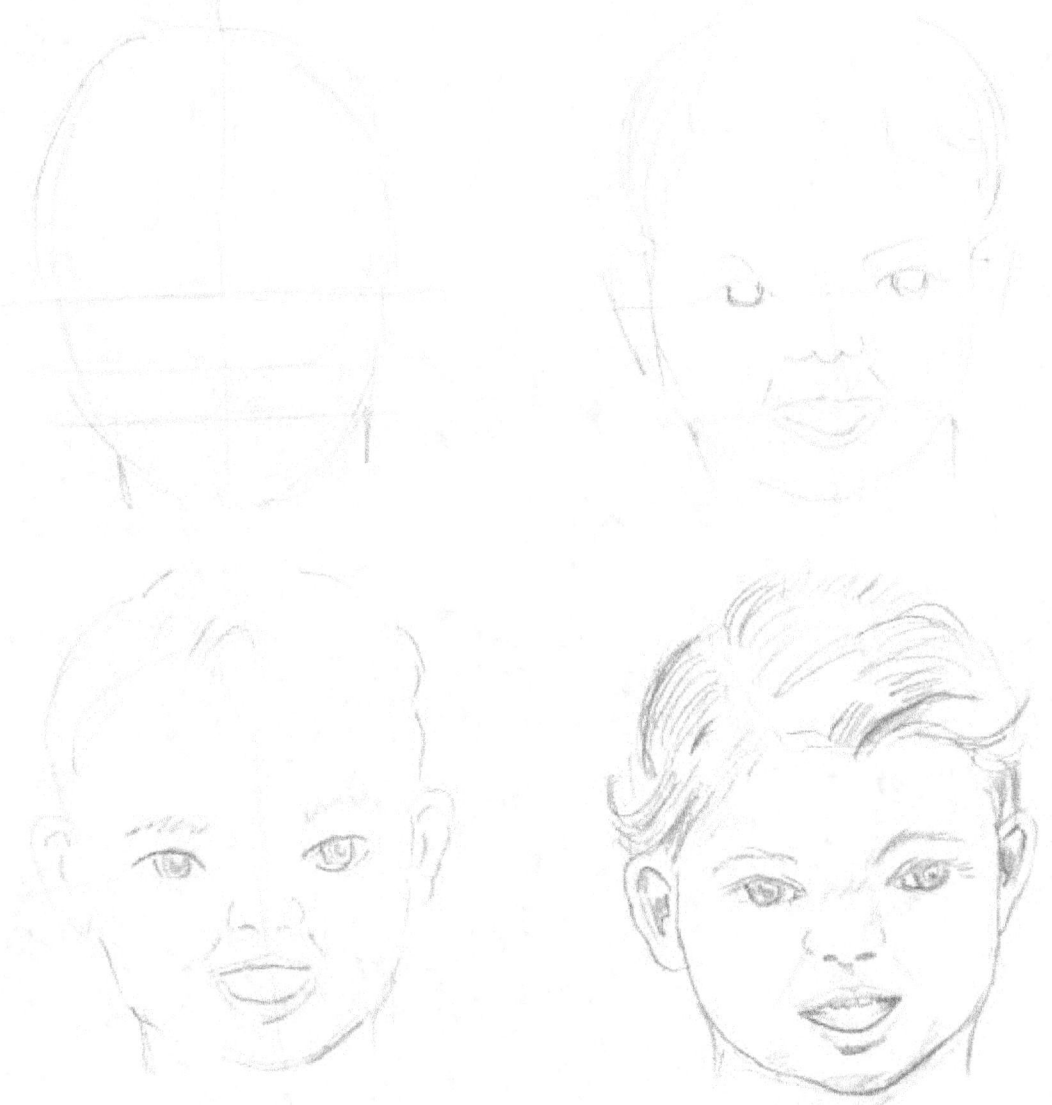

En el dibujo de niñas las proporciones son similares con algunas variantes propias del sexo femenino. Los ojos son algo más grandes, el mentón y la mandíbula lucen más redondas así como las líneas de contorno de la cara. Una característica marcada es que la frente es más alta y redondeada que la del niño, haciéndola más femenina.

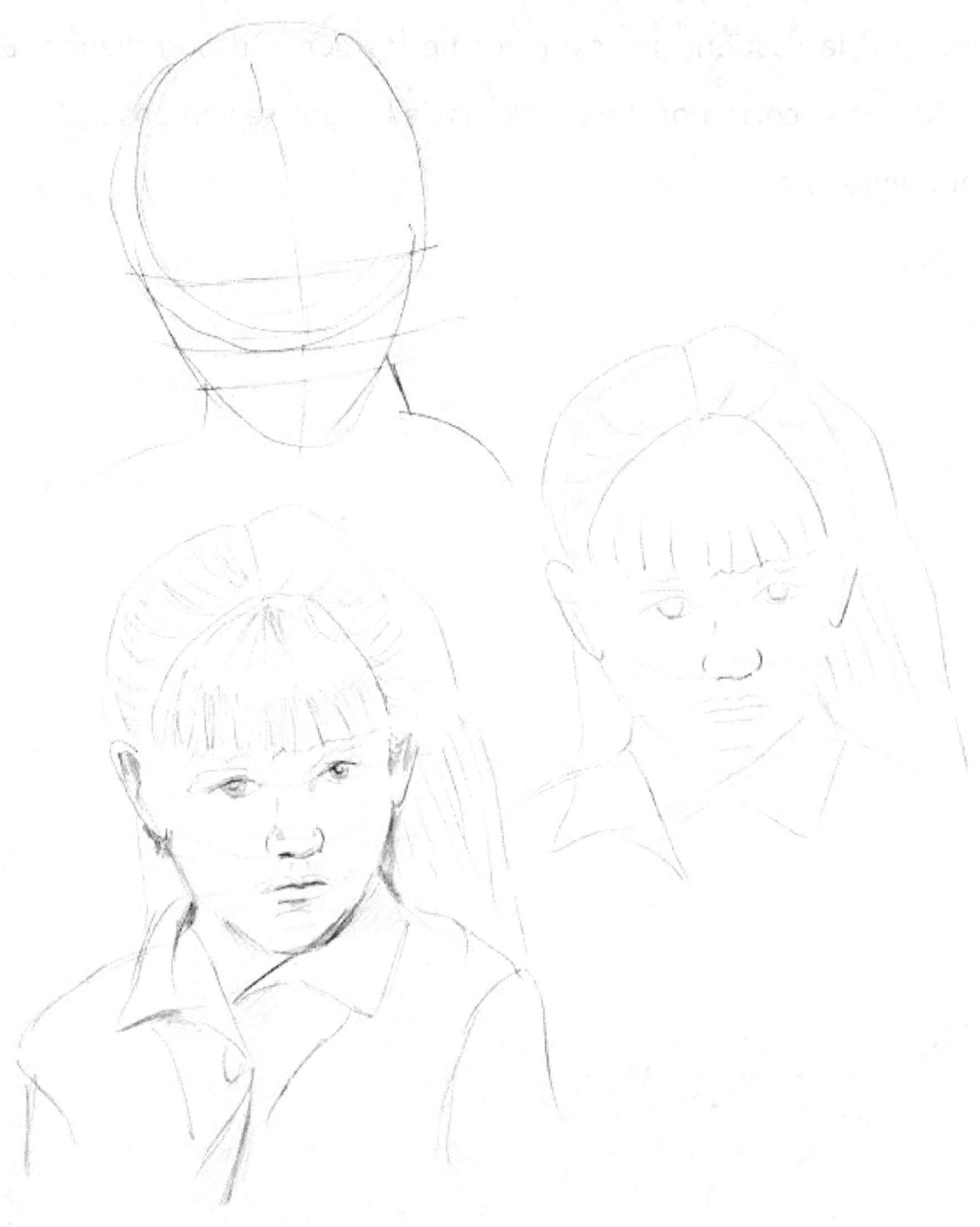

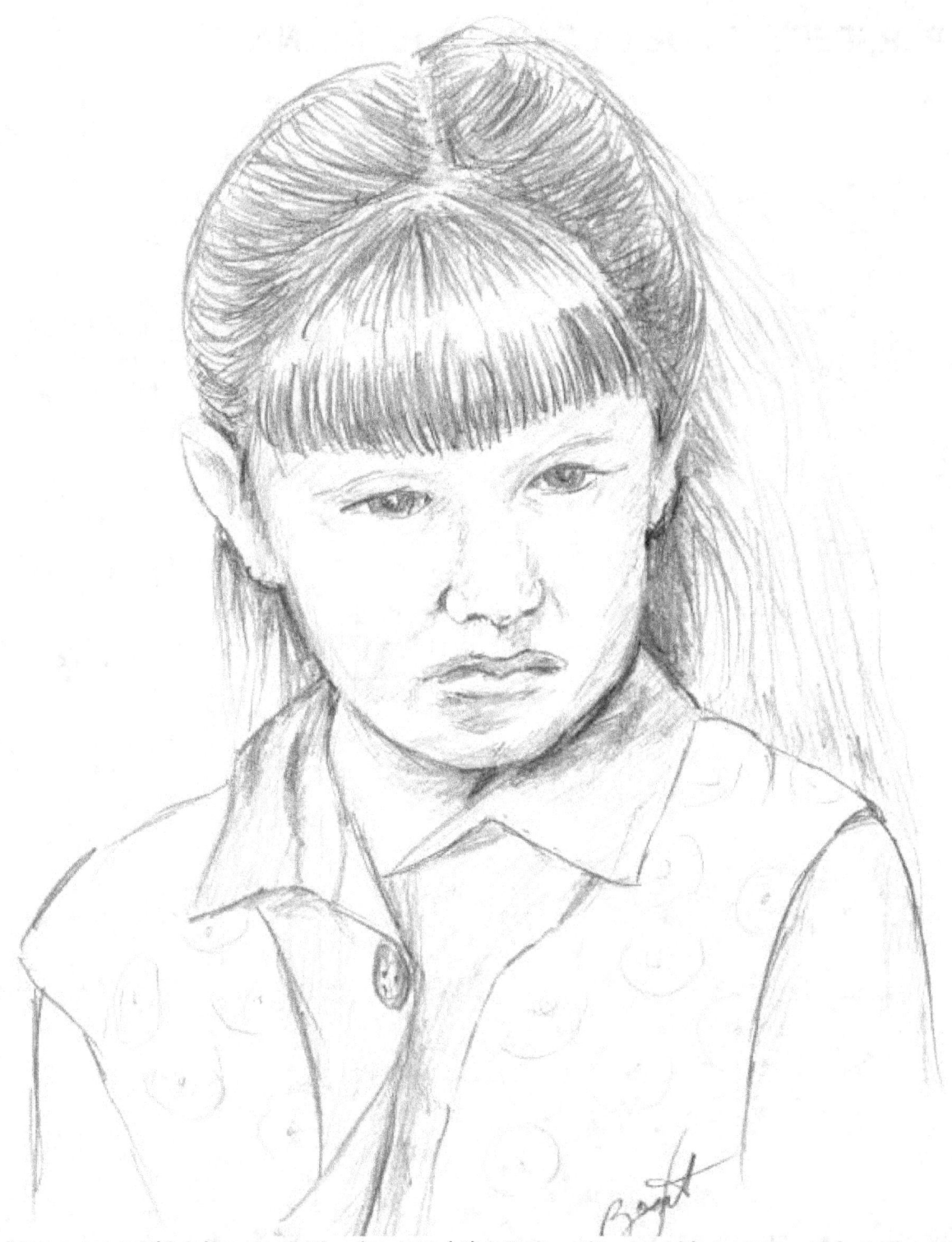

Para este estudio de una niña de seis (6) años utilice un lápiz 2B y enfaticé en la expresión de su mirada inocente. Los ejemplos en la página anterior indican como primer paso una representación esquemática de las medidas y luego en el segundo paso la ubicación de las partes del rostro y el contorno de la cara. Paso seguido comencé a perfilar las partes del rostro y sus expresiones, luego a marcar los puntos más oscuros con el lápiz 2B y por último los detalles del vestido y las medias tintas con un leve rayado del lápiz HB.

LA PERSPECTIVA DE LA CABEZA HUMANA

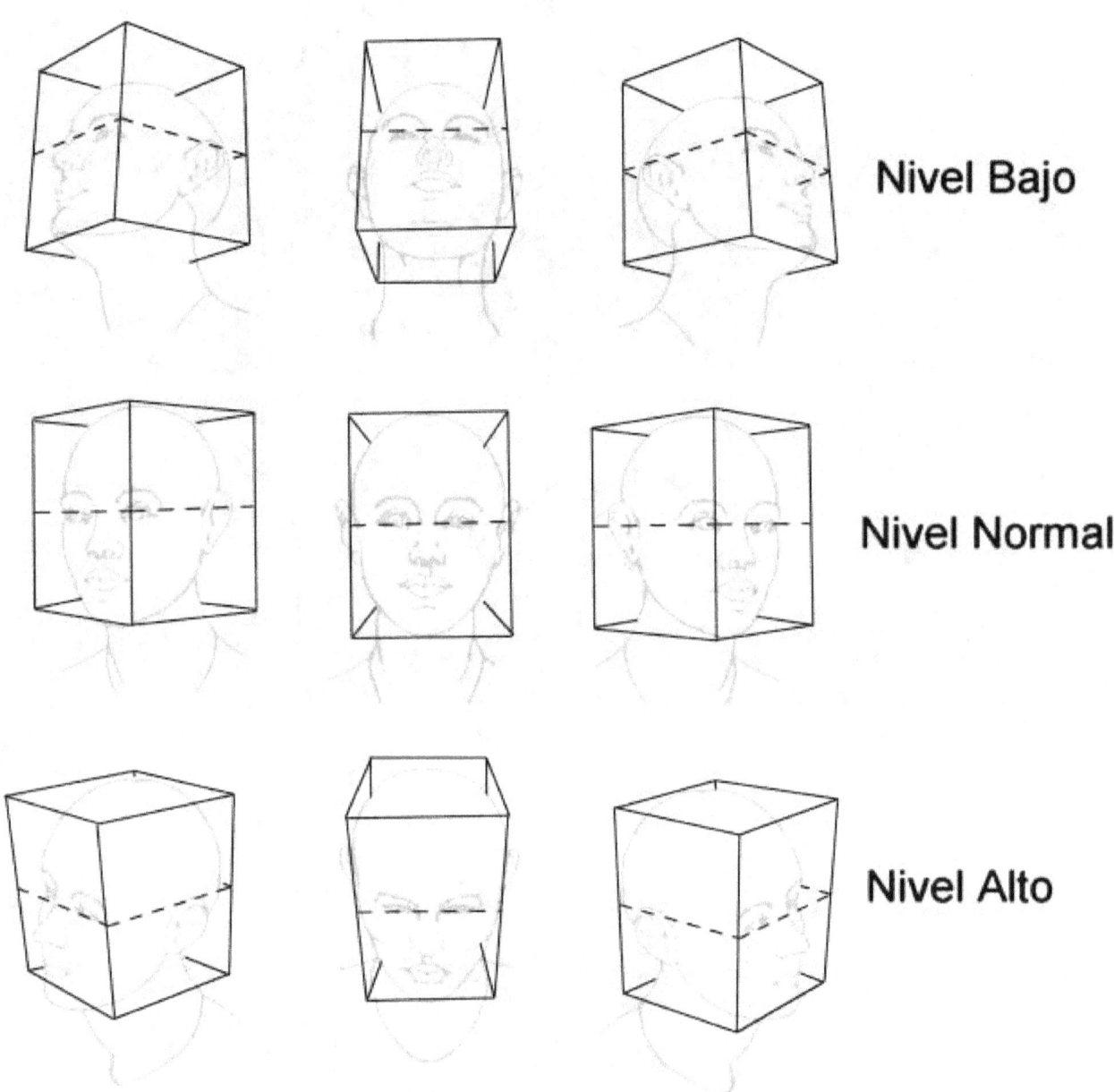

Para estudiar la cabeza humana en perspectiva es necesario imaginar la cabeza humana contenida dentro de un espacio geométrico. Se te hará mucho más fácil orientar las formas geométricas respecto a los puntos de fuga (PF) y la línea del horizonte (LH). Sin embargo la proporción puede verse

afectada dependiendo el punto de vista (PF) elegido para el dibujo y la pose adoptada por el modelo. Cuando tienes un modelo en una pose que rompe el plano y se aproxima hacia ti, aunque ves todas sus partes, las más cercanas se representan de mayor tamaño sin perder de referencia el contexto total de la cabeza. Una de las partes que resultan más difíciles de dibujar en estas poses es la nariz.

Seguiremos utilizando el canon de proporciones que ya conoces para el dibujo de la cabeza humana. El esquema de proporciones que hemos discutido con la figura de frente se verá afectado cuando cambiamos la posición de la cabeza del modelo o cambiamos la perspectiva (*punto de vista*) en que lo observamos.

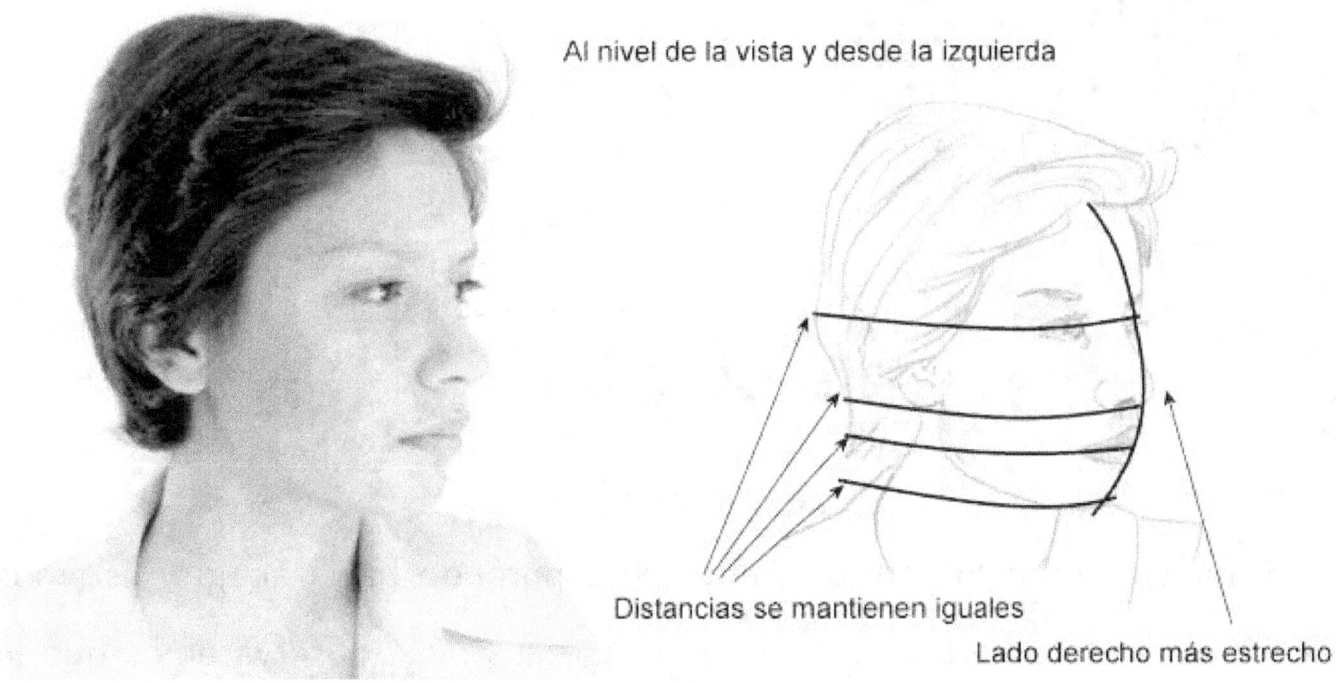

Al nivel de la vista y desde la izquierda

Distancias se mantienen iguales

Lado derecho más estrecho

Cuando estamos viendo el modelo a la altura de sus ojos, no importa que

gire a derecha o izquierda las proporciones horizontales serán las mismas, pero las distancias entre las líneas verticales se acortarán según nuestro punto de vista. Si tomamos como ejemplo la medida de los ojos en un modelo que mira hacia nuestra derecha, notaremos que el ancho de la nariz se acorta igual que el ojo del lado derecho, la mitad más lejana de la boca también se acorta así como el pómulo del lado derecho y el vértice central del rostro se arquea siguiendo el centro de la frente, la nariz, la boca y la barbilla. Este efecto de cambio se debe a las leyes de perspectiva de los objetos.

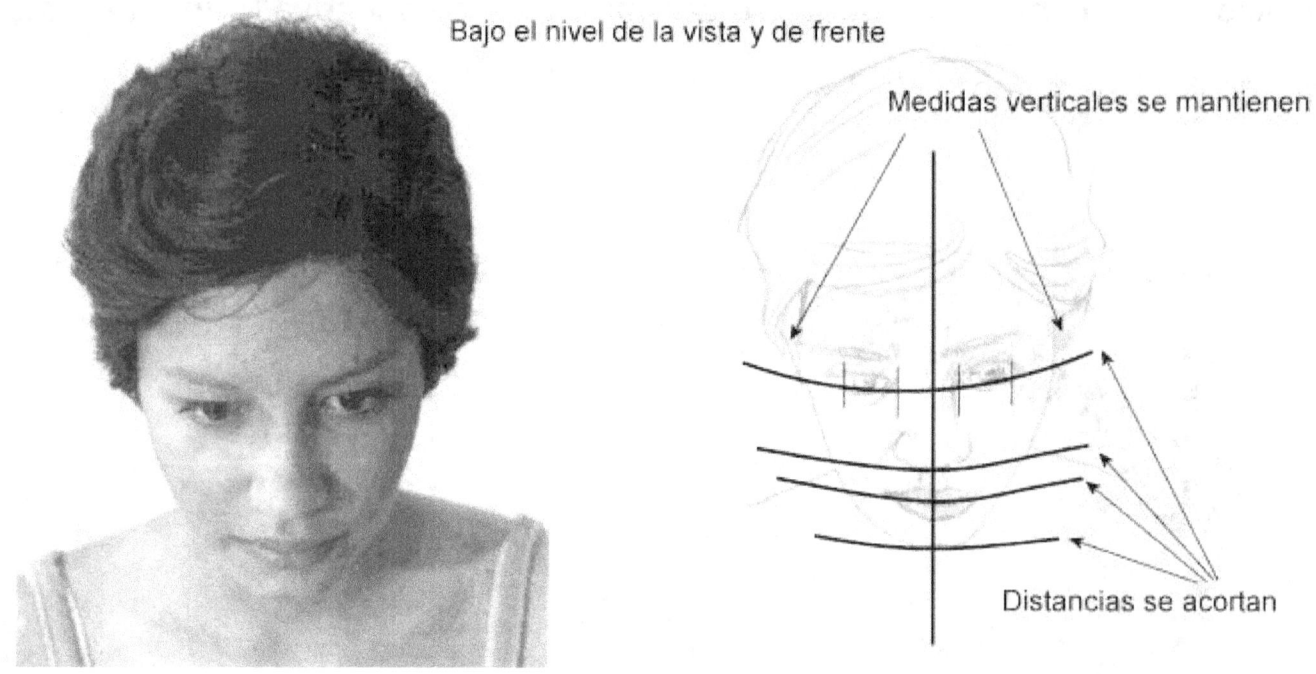

Si nuestro modelo está de frente pero mirando hacia abajo y estamos viendo el modelo partiendo de la altura de sus ojos, observaremos que la línea horizontal que corresponde a los ojos, nariz y boca se arquean hacia arriba en forma de una hamaca. Notaremos que la distancia entre éstas se

acorta a medida que se alejan viéndose la nariz más corta y la boca más fina y más cerca de la nariz. Las proporciones verticales como el ancho del rostro y la medida del ancho de los ojos, nariz y boca se mantienen igual. La forma del rostro se agudiza más hacia la barbilla. Este cambio de la forma se debe a las leyes de perspectiva de los objetos.

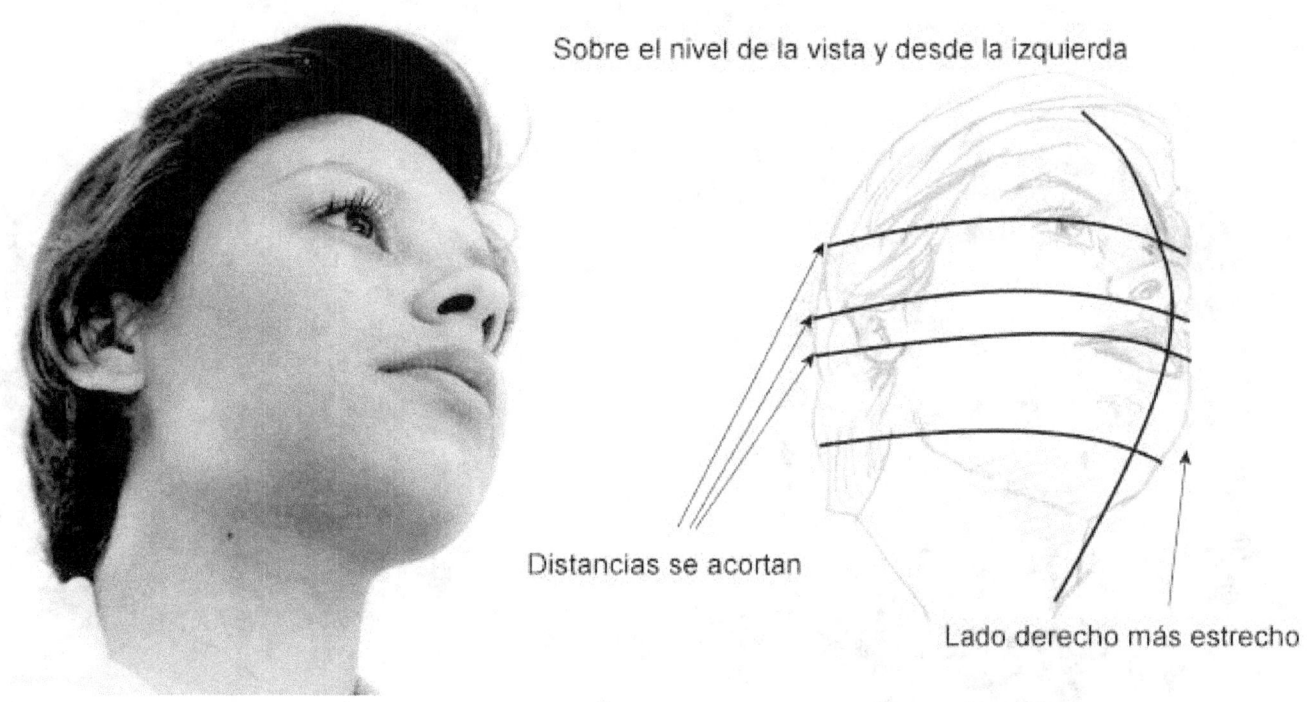

Si observamos el rostro de nuestra modelo desde abajo a la altura de sus hombros y desde la izquierda no veremos mucho de su lado derecho. La línea vertical del vértice del rostro se arqueará y las líneas que corresponden a la altura de los ojos, la nariz y la boca se curvearán hacia abajo. Este cambio de perspectiva hace más larga la distancia entre la barbilla y la boca, más fino el grueso del labio inferior y más corta la distancia entre la nariz y los ojos, viendo más la parte inferior de la nariz y las fosas nasales. Al acortarse todas

las distancias de las líneas horizontales vemos menos frente y área del pelo además de que el ojo derecho se oculta detrás de la parte baja de la nariz. Este efecto causado por la perspectiva a veces dificulta el dibujo del aprendiz pues dibuja lo que cree que ve y añade notas de su conocimiento intelectual sobre el rostro deformando aún más el dibujo. Observa bien y limítate a dibujar lo que estás viendo realmente aunque te parezca extraño.

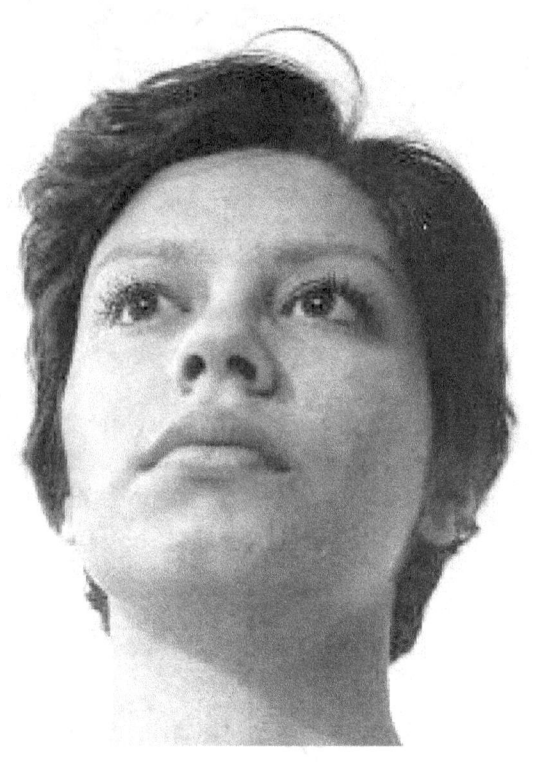
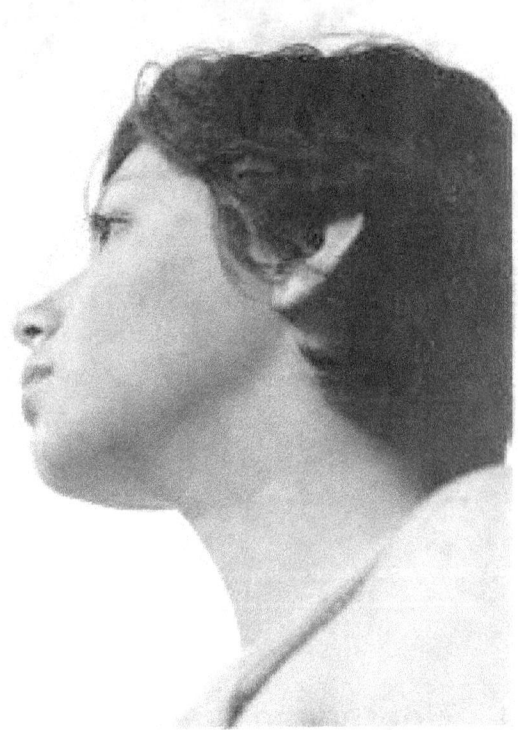

Observa las diferentes poses de nuestra modelo e intenta hacer dibujos lineales rápidos enfatizando la posición de la cabeza y la proporción correcta de las partes del rostro según el punto de observación. Practica todo lo que creas necesario con las fotografías que se incluyen en este capítulo o con fotografías en blanco y negro de revistas y periódicos hasta que te sientas seguro.

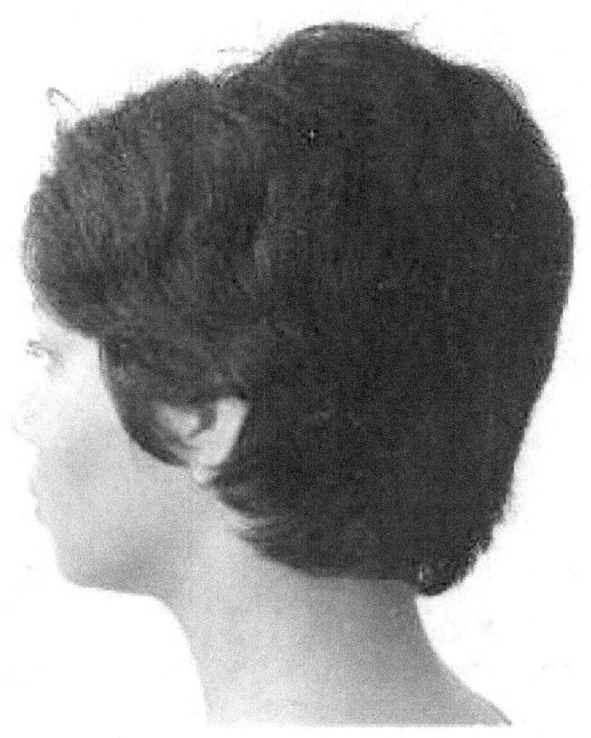
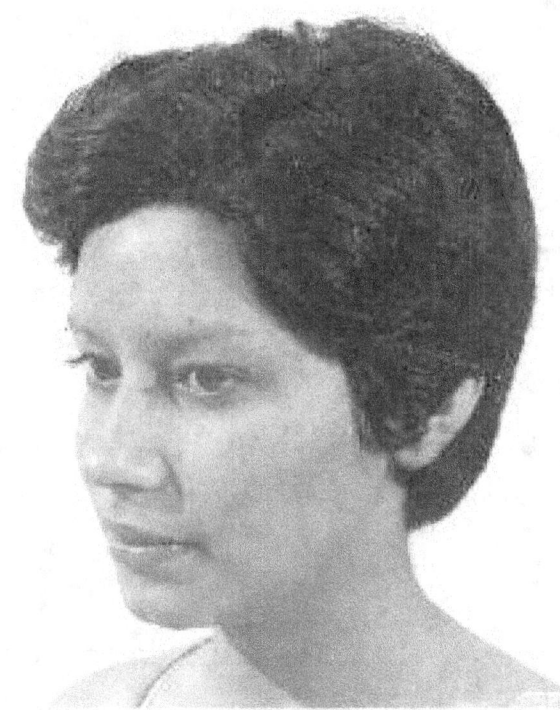

¿Estás listo para más acción? Es hora de tener una pequeña libreta de apuntes y un bolígrafo de tinta negra para hacer estudios de campo. Trabaja con menos prisa y más concentración en el parecido. Busca un lugar donde compartas con gente, sea público o privado, dibuja la cabeza de personas que no te estén mirando buscando en tus apuntes la posición de la cabeza, la proporción entre las partes y algo de parecido, trata que tus modelos no se enteren que los estás dibujando. En este contexto piensa que eres un espía o un detective y estás en una misión importante. Luego observa tus dibujos y compáralos con el modelo a ver si se parecen en algo, marca con una X y anota donde fallaste y repite el dibujo. El no poder borrar te obligará a mejorar tu nivel de observación. Recuerda que esta misión es de práctica, repasa este libro y copia los dibujos y verás que los resultados serán muy diferentes si has puesto todo tu empeño en aprender...

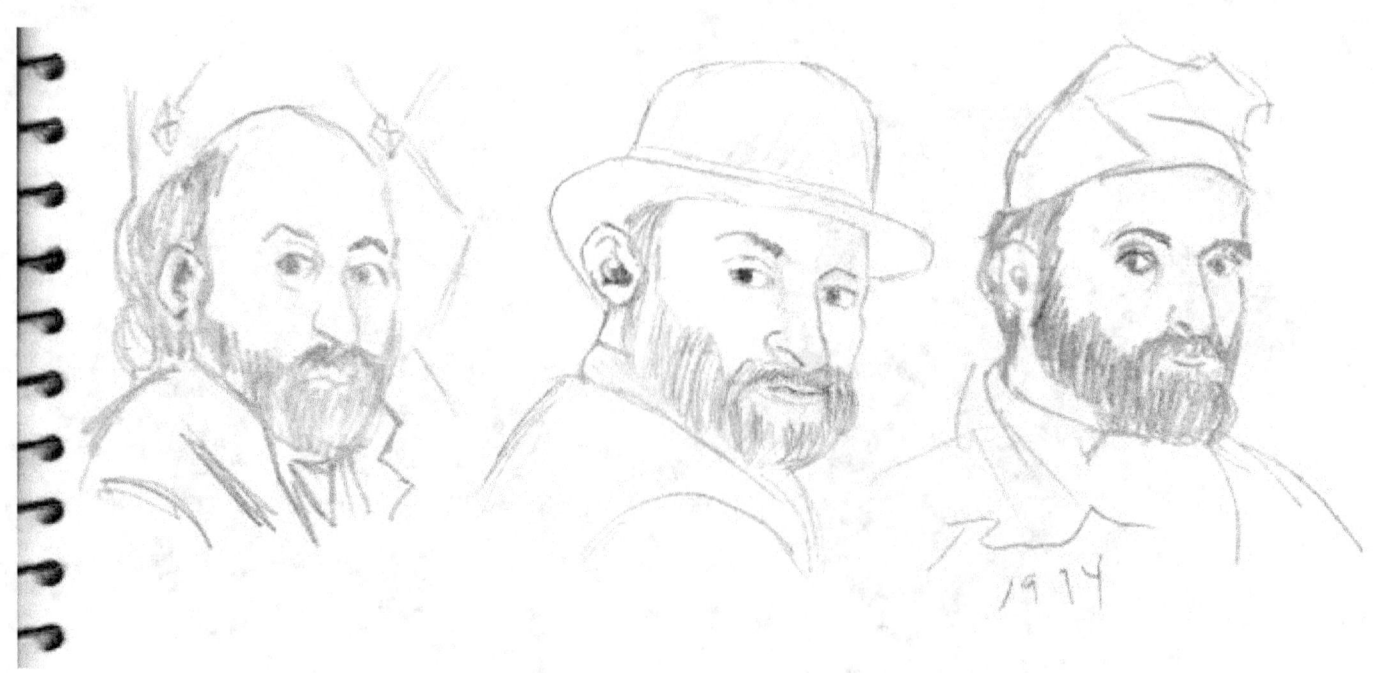

Estudios a lápiz del rostro de Paul Cezanne – Borges Soto UPR 1974

Estudios a tinta de colegas de facultad – Borges Soto TPS 1985

DEFINICIÓN DE TÉRMINOS Y VOCABULARIO

Aditivas	Que se suma o se añade a algo.
Apuntes	Dibujo rápido para no olvidar algún detalle observado.
Boceto	Dibujo simple y rápido de una figura o composición donde se determinan detalles de la forma, las zonas de luz y las zonas de sombra.
Caracterizar	Determinar los atributos y rasgos que distinguen al modelo
Contorno	Forma que recorta o separa al objeto del espacio.
Contraluz	Efecto de luz que se produce cuando la fuente de luz está detrás de la figura o modelo.
Contraste	Equilibrio en la representación de luces y sombras para conseguir un efecto artístico.
Definir	Dibujar con claridad los elementos de una figura.
Dibujo	Trazar o delinear en una superficie imitando la figura de un cuerpo u objeto.
Difuminar	Fundir un color con otro para conseguir una superficie suave y sedosa en la pintura.
Encaje	Encuadre o ajuste del dibujo en el papel.
Entonar	Marcar luces y sombras en la pintura.
Escorzo	Cuando parte del modelo rompe el plano frontal y sugiere profundidad.
Esquema	Líneas simples para acomodar la figura en el dibujo.
Estudio	Observación de los detalles y proporciones de la figura para representarla con mayor exactitud.
Forma	Contorno o superficie externa de un objeto.
Gradación	Efecto por el cual una zona de luz o color se oscurece o aclara gradualmente.
Interno	Hacia la línea media o axial.
Lateral	Relativo o situado a un lado.
Masas	Zonas de color, luz o sombras uniforme.
Medial	Próximo al plano o línea medios.
Neutral	Que entre dos partes que contienen no se inclina a ninguna.
Perfilar	Definir el contorno o reforzar los trazos para destacar una parte en la pintura.
Perspectiva	Recurso para conseguir las tres dimensiones en la pintura.
Plano	Superficie imaginaria que atraviesa o limita en un sentido determinado.
Plano alejado	Zona que más se aleja (*fondo*) del espectador en la pintura.
Posterior	Situado en la parte de atrás.
Primer plano	Zona más cercana al espectador.
Proporción	Relación de tamaño que existe entre las diferentes partes de la figura o composición.
Proyectar	Orientar los volúmenes de la figura hacia un punto de fuga.
Punto de fuga	Lugar en la que convergen (*se unen*) todas las líneas de proyección de una figura.
Silueta	Contorno o forma externa de una figura.
Sombra	Zona oscura del modelo donde la luz es menos intensa.
Sombra propia	Zona opuesta a la fuente de luz en la figura o modelo.
Sombra Proyectada	Zona de oscuridad que produce una figura al interrumpir la dirección de la luz sobre una superficie.
Trabajar	Elaborar con mucho más detalle y terminaciones en la pintura.
Volumen	Efecto de relieve o tridimensionalidad en la pintura.

AUTOR

Roland Borges Soto profesor, escritor, diseñador de multimedios y artista plástico, entre alguna de las muchas cosas en las que se desempeña. Nació en Nueva York de padres puertorriqueños en 1954. A los 9 años cursó sus primeros estudios formales de dibujo.

Obtuvo su Bachillerato en Artes e Historia en 1975 y más tarde una maestría en educación de artes visuales y desarrollo de currículo. Es considerado parte de la tercera generación de artistas puertorriqueños. En 1978 es nombrado miembro honorífico del American Film Institute. Fue homenajeado en una Exposición 'TORREROS' en el Museo del Faro de los Morrillos y proclamado hijo adoptivo de la Ciudad Arecibeña donde fundó en 1980 La Academia y Centro de Arte de Arecibo. En 1996 es nombrado por la Unidad de Escuelas Especializada del Departamento de Educación de Puerto Rico miembro de la Facultad de la Escuela Regional de Bellas Artes. En 2009 se une al Taller Kumbayá donde ofrece tutorías a estudiantes y artistas en formación. En 2016 recibe la medalla de oro por sus ejecutorias como artista y profesor en la celebración de 500 años de Arecibo. Tiene a su haber la producción de numerosas publicaciones digitales para Colección de Puerto Rico y ha estado trabajando activamente en el quehacer cultural como jurado, escribiendo artículos de artes para periódicos, catálogos y revistas entre las que figuran *"El Progreso", "Arte, Artistas y Galerías"* y *"Arte Latinoamericano"*. Entre algunos de sus títulos en artes plásticas más populares encontramos *"Dibuja Aprendiendo a Ver", "Aprende a dibujar el cuerpo humano", "Teoría y Práctica del Color"* y *"Aprende a dibujar Caras"* entre otros. Su propuesta más reciente "Todos Somos Pirata" es un proyecto multidisciplinario que incluye además de su obra plástica, una instalación conceptual y varios escritos entre los que figura una novela titulada *"Ultimo Pirata del Caribe"* y libros de cuentos ilustrados para niños.

Visita el portal del autor en: http://www.borgessoto.com

Si te agrado este libro recomiéndalo a tus amigos del arte.
Disponible en Amazon.com

 Volumen 1
 Volumen 2
 Volumen 3
 Volumen 4

 Volumen 5
 Volumen 6
 Volumen 7
 Volumen 8

 Volumen 9
 Volumen 10
 Volumen 11
 Volumen 12

 Volumen 13

Disponibles en Amazon.com
Info. 1-787-898-8276

Bienvenido a una nueva experiencia en la Colección Borges Soto. Todos nuestros libros de arte están cuidadosamente diseñados para ofrecer largas horas de sano entretenimiento y satisfacer la experiencia del aprendizaje.

BUSCANOS EN:

Títulos Adicionales

Incluyen Ejercicios y Módulos de Práctica

The boy who dreamed of being a pirate

A collection of bilingual short stories with illustrations for coloring.
Welcome to the adventures of Lucas, the pirate boy!

Disponibles en amazon.com
Info. 1-787-898-8276

www.ingramcontent.com/pod-product-compliance
Lightning Source LLC
Chambersburg PA
CBHW081213180526

45170CB00006B/2322